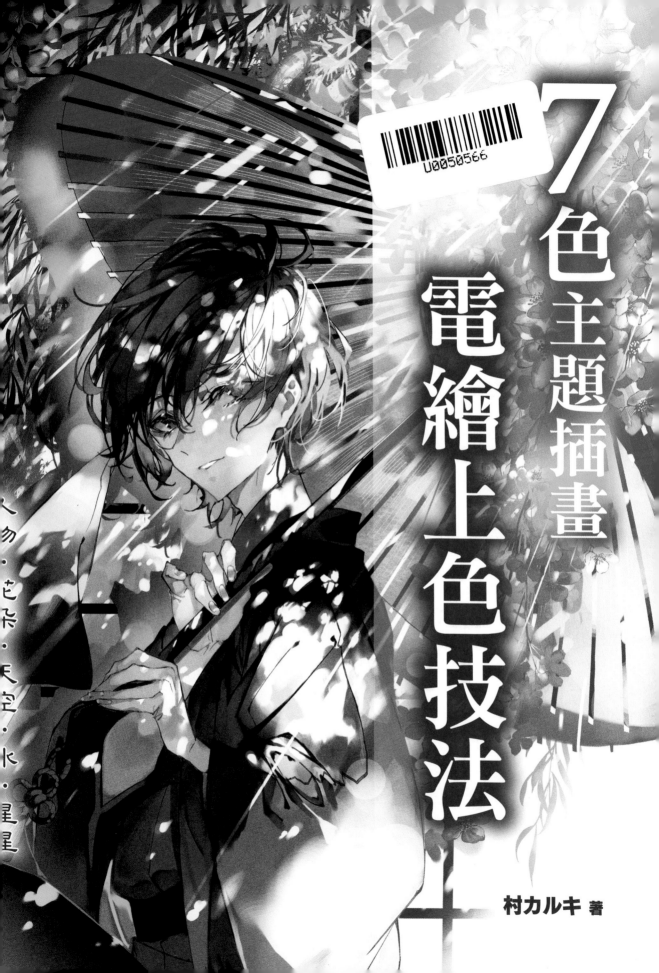

7色主題插畫 電繪上色技法

人物・花卉・天空・水・星星

村カルキ 著

前言

非常感謝你購買本書。

我至今曾多次撰寫繪圖製作教學書的部分內容，但獨自負責整本書還是頭一遭。其實我本來就很想寫一本技法書，這本書實現了我的願望。

說起我想出書的原因，是因為我從事繪畫工作10多年期間擔任過兼任講師，在多間漫畫與插畫專門學校教課，看過許多想以繪畫職業為目標的學生所描繪的作品，我有時會協助批改，有時會針對繪畫問題給予建議。

那段期間我經常想，要這樣做就能畫得更好，那樣做說不定可以提供更多協助。然而，兼任講師負責的授課時間是1小時，最多也只有3小時，要在這麼少的時間內給予指導，跟一個學生討論幾分鐘就已經是極限了。當時我開始思考更平易近人、傳達更多知識的方法，於是便希望總有一天能撰寫技法書。

我在本書寫了很多自己對於繪畫的想法及所學之事，不過充其量只是我個人的想法，並不是「正確解答」。「我好像也辦得到！想試看看！」「我之前就很想知道這個知識！」但我還是希望讀者能因此產生這些想法……我抱著這樣的心情執筆寫書。

如果本書能對讀者有所幫助，那將是我的榮幸。

C O N T E N T S

�本書注意事項

● 本書的插畫皆使用CLIP STUDIO PAINT製作。基本上畫中使用的筆刷皆為CLIP STUDIO PAINT的初期內建筆刷。

● 圖層混合模式統一以CLIP STUDIO PAINT的名稱表示。請注意，其他繪圖軟體的混合模式名稱可能有所不同（例如：
加亮顏色（發光）模式，在Photoshop中為加亮顏色模式）。

● 部分圖片使用製作過程的截圖畫面，因此有些圖片的畫質較低。雖已儘量避免圖片畫質影響解說內容，但有些部分可能
較不清晰，敬請見諒。

▎在插畫中使用照片的注意事項

● 書中某些部分使用照片作為材質素材。本書使用的照片皆為作者親自拍攝之物。

● 照片具有著作權。將自行拍攝的照片作為材質，或是描摹照片、製作照片剪貼組合（Photobash）都沒問題，但擅自使
用他人拍攝的照片是違反著作權的行為。使用照片繪製插畫時，請自行拍攝照片、使用不具著作權的免費素材，或是前
往素材網站購買，以免侵犯著作權。

● 免費素材或素材網站的付費素材有使用範圍限制。請確認素材使用規範，了解是否可作為商業用途（工作用途等盈利之
事），以及是否只限使用於非商用場合。除了照片之外，圖片或其他素材也要確認清楚。

● 使用自行拍攝的照片時，照片中揭露店家或企業LOGO、商品、公司名稱等內容，違反智慧財產權的「商標權」與「意
匠權」，請確實清除或改畫其他東西。

CHAPTER 1

主題色 紅

The theme color is "red"

01 本書的村カルキ流派厚塗法

　我一開始會先用灰色大致畫出陰影，利用覆蓋或色彩增值的效果（圖層混合模式）上色，以灰色單色畫法繪製人物和背景。本篇以寶石為例，示範由灰色單色畫法展開的厚塗上色。

1 先用灰色畫出大致的形狀（我不擅長用線條抓輪廓，所以一開始會先畫剪影）。

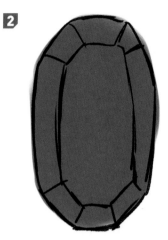

2 在上方建立一個新圖層，大致畫出線條（之後會全部填滿，畫不漂亮也沒關係）。

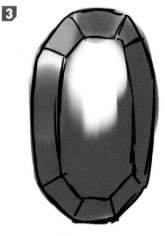

3 在畫了剪影的**1**圖層上方新增一個圖層，使用剪裁功能，用明亮色疊加高光。陰影和顏色（大致上）畫好之後會蓋掉線條，因此要將線條圖層保留下來。

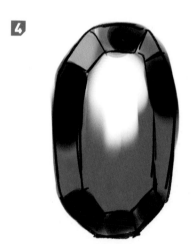

4 再新增一個圖層並使用剪裁功能，畫出陰影（依照寶石的切面塗上陰影）。
在深色陰影中塗上底色，以增加陰影的空間。

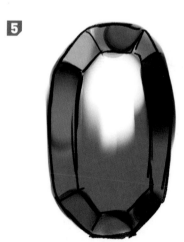

5 塗上深色陰影後，用底色的灰色除去深色陰影的地方。
重點在於保留一點點深色邊緣，呈現水彩邊界的效果。
藉由殘留的邊緣線畫出有明暗層次的插畫。

6

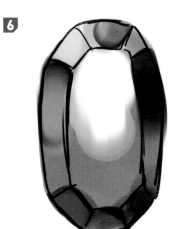

大致塗好陰影後，新增一個圖層並疊加想塗的顏色。這裡疊加的是**覆蓋圖層**。也可以使用**色彩增值**或**實光**圖層。

使用**覆蓋圖層**所呈現的顏色是這種感覺。亮部是淺藍色，陰影處是略深的藍色。

7

將分開的線條、上色區塊合併成一張圖層。用滴管選取想要的顏色，在線條上仔細上色。

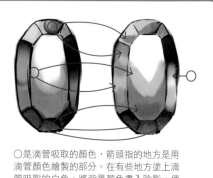

○是滴管吸取的顏色，箭頭指的地方是用滴管顏色繪製的部分。在有些地方塗上滴管吸取的白色，將背景顏色畫入陰影，使背景與物體互相融入。

8

加亮後的顏色及使用加亮顏色的區塊

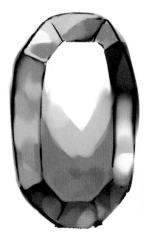

新增圖層並使用剪裁功能，選擇**加亮顏色（發光）**模式，畫出寶石上的反光。

9

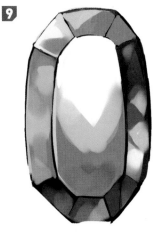

再次合併成一張圖層，吸取上面的顏色，修整筆觸雜亂的地方，畫出漂亮的線條，上色就完成了。

　　我在擔任講師時，有學生找我商量自己「不會厚塗法」的問題。有厚塗問題的學生大多以為「厚塗法不能畫線」，所以他們會不畫線條，儘量只以上色的方式作畫。不畫線只上色，顏色肯定會變很深，造成顏色混濁且難以辨認輪廓。厚塗法也可以畫出局部線條，先畫線再上色會更輕鬆。

　　流程不需經過草稿、線稿、上色，可以自由作畫是厚塗法的優勢。因此，想畫線的時候就畫線，畫線後覺得不需要了，可以再以顏色塗掉或擦掉。以自己方便的方式作畫才是最重要的事。

02 以灰色單色畫法塗底色

進行厚塗之前，先從草稿開始作畫，運用灰色單色畫法大致畫出人物的顏色。

所謂的灰色單色畫法是先以黑、白色畫出深淺度與陰影，再以覆蓋模式更改顏色的畫法。基本上，將一幅「好的插畫」調為灰階影像，陰影看起來也很漂亮。所以先將陰影畫出來能夠使插畫的陰影更協調。

01 繪製草稿

先畫草稿。本章將講解基本的人物上色法，因此我畫了簡單的構圖。這裡採取胸上構圖，但全身構圖的基本上色方式不變。

POINT

基本上我會設定大尺寸的畫布。假設指定尺寸是B5，畫布就要採用倍數的B4尺寸。
先在大畫布上慢慢作畫，最後再縮小收束。

畫衣服或頭髮之前，先畫出裸體狀態的草稿。

草稿畫得略為粗糙也沒關係，我打算直接將草稿活用於插畫中。
所以要在畫到一定程度的草稿中，清除多餘的線或修整衣服線條。

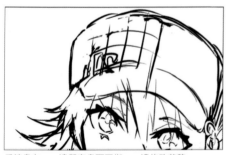

反轉畫布，一邊觀察畫面平衡，一邊修改草稿。

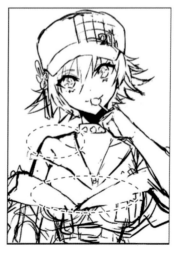

修整大量的草稿線。

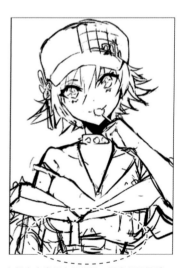

衣服本來畫得十分粗糙，要畫得更具體一點。

02 填滿灰色

將草稿的線稿圖層放在最上面,並在下方新增一個圖層,在人物中塗滿灰色。畫完人物後,在其他圖層中畫出填滿灰色的背景。人物和背景要用不同深淺的灰色加以區分。

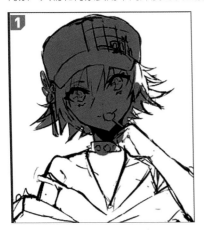

> ✏ POINT
>
> 以這個灰色為基準塗上陰影,可以選擇深度差不多的灰色。

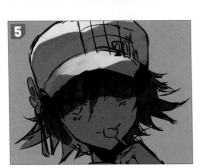

填滿人物後,在衣服和頭髮上塗更深的顏色,之後再畫亮部和陰影(雖然我全都畫在同一張圖層上,但你也可以像p8的解說一樣將陰影圖層分開)。

粗略地上色也沒關係。畫出臉上的帽子陰影、衣服陰影。

光源

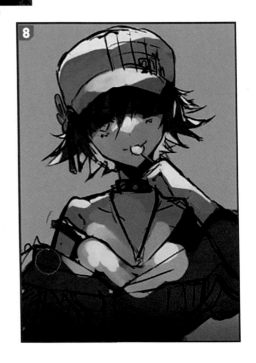

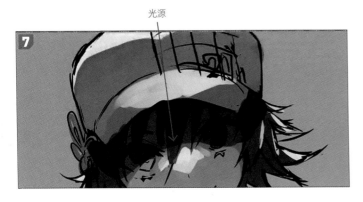

我想設定光源由上而下,在受光處塗上白色。

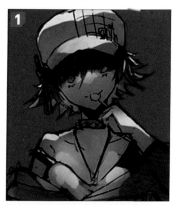

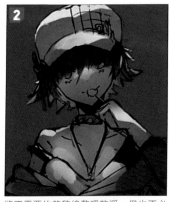

更改背景的顏色。

讓人物更搶眼也是插畫的目標之一，新增一個圖層並採用實光模式，在背景中填滿紅色。

塗上背景色就能在上色時，觀察人物與背景的色彩平衡。

將人物圖層連同灰色區塊加以合併。在圖層下方插入一個填滿紅色的圖層。

將不需要的草稿線整理乾淨，但也不必太仔細。

> **POINT**
> 先在背景中加入顏色，就能在人物上色時觀察顏色平衡。

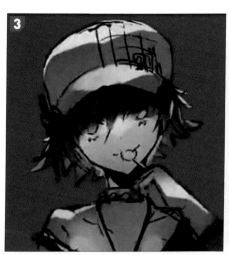

剪裁一個新圖層，使用覆蓋模式。在皮膚區塊塗上膚色就能呈現帶有陰影的皮膚顏色。

皮膚顏色反而選用清楚的深色。稍微超出範圍也沒關係。

像這樣將每個部位畫在不同的圖層裡，依序使用剪裁功能→覆蓋模式→疊上顏色，並且重複步驟。

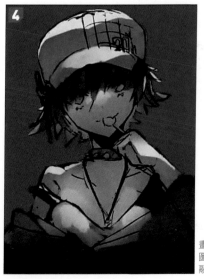

將不同部位分開上色。在眼睛裡塗上綠色。

畫好皮膚顏色後，降低覆蓋圖層的不透明度，使顏色更融入。

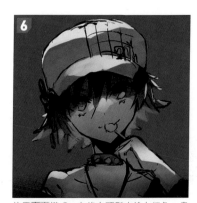

使用實光模式，在後方頭髮中塗上紅色，畫出飽和度很高的紅色。我想呈現出時尚的感覺，於是在後方頭髮中繪製流行的內層色，畫出偏粉紅的紅色。藉由在臉部周圍加入高飽和度的顏色，達到將視線引導至臉部的效果。

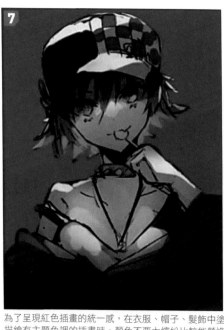

衣服也塗上紅色。雖然塗顏色但還只是草稿，所以只要粗略上色即可。後續的厚塗階段會再慢慢完成，請將目前當作底色階段。

圖層看起來是這樣。雖然要將不同部位分區，但其實不用分太多區塊。

為了呈現紅色插畫的統一感，在衣服、帽子、髮飾中塗上紅色。
描繪有主題色調的插畫時，顏色不要太繽紛比較能營造統一感。

在帽子的格紋圖案中加入黃色。

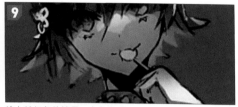

塗上粉紅色的糖果，上色完成。

04 畫出亮部

完成人物上色後，在人物身上畫出明亮的顏色。

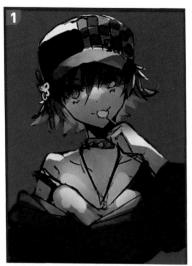

將背景以外的人物圖層合併起來。

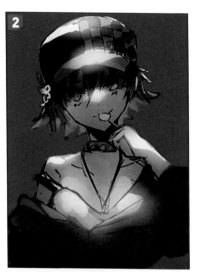

新增一個圖層並選擇濾色模式，畫出上方的黃色光亮。畫陰影時已在幾個地方塗上白色，在白色的地方畫出光亮。

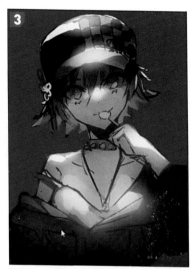

再新增一個圖層並使用實光模式，使人物的皮膚發光。這樣事前準備就完成了。

03 厚塗法臉部上色

畫好底色後，運用厚塗法完成各部位的上色。你可以根據自己喜歡的順序替分區上色，我認為眼睛是最重要的部位，所以會先畫眼睛，之後依序繪製皮膚、頭髮等區塊。

01 眼睛上色

我覺得眼睛是人物插畫中最重要的部位，所以會從眼睛開始上色。只有眼睛要先新增圖層並事先畫出線稿，在線稿的下方新增其他圖層，以免線稿消失。

眼睛最重要，先從眼睛開始上色。首先新增一個圖層。

沿著草稿繪製線稿。

完成兩眼的線稿。

建立一個線稿以外的新圖層，在別的圖層中上色。眼珠區塊塗綠色，眼線塗黑色。用深色水彩筆刷工具上色。

完成大致上色。眼珠上半部是深色，下半部比較明亮。

在眼線和眼珠上半部的深色部分塗上白色，暈開顏色來營造空氣感。

繪製眼白區塊。眼白不需要塗全白色，灰色可避免眼白與皮膚之間產生衝突感。塗上眼睛邊緣的紅色粘膜，讓眼睛更加顯眼。

畫出高光。高光同樣不使用純白色，帶點粉紅色的高光比較不會在插畫中過於突出。

選擇與眼睛相同的顏色，在眼線上畫出睫毛。這樣不僅能緩和眼線太深的問題，還能讓眼睛更搶眼、更可愛。

在眼線中增加更多線條，也在眼珠裡添加紅色線條，上色完成。

02 頭髮上色

基本上繪製眼睛以外的其他部位時，都要在合併的人物圖層上方新增一個圖層，先抓出該部位的輪廓，接著疊色並修整，最後再重新畫線。完成該部位的上色後，再跟原本的圖層合併。

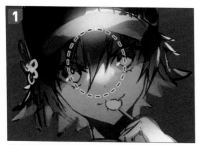

草稿的頭髮畫得很凌亂，需要重新描繪輪廓。線條配合頭髮形狀並畫出分量感。

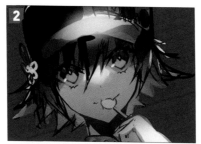

抓出輪廓後，在中間重新上色。範例是黑髮女孩，因此要塗上黑色。

不使用油漆桶，全程徒手上色。一邊上色，一邊調整形狀。

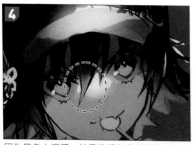

因為黑色太深了，於是將顏色稍微調淡。接著用滴管吸取底色圖層的褐色，在同一個圖層中暈染上色。

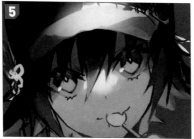

用滴管吸取底色並與新的顏色融合，藉此加強顏色的深度。繼續上色，注意臉部周圍的頭髮需要提亮。

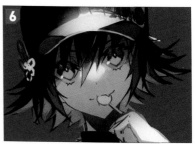

修整形狀，最後畫上線條。這樣反覆上色就是厚塗的畫法。

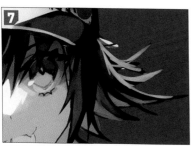

光源來自上方，受光處要畫出高光。

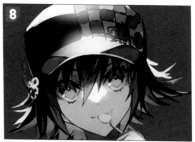

在兩側添加高光。

繼續刻畫細部。在粗略畫好的頭髮中增加一些細細的髮束和髮流。

最後加上一些細髮絲和紅色的高光線條，上色就完成了。後方頭髮畫得比較簡略，但比較顯眼的瀏海要仔細重複上色。

03 皮膚、短頸鍊、項鍊上色

以同樣的方式上色，慢慢完成各個部位。此部分的解說只有提供每個部位的特寫圖片，但其實上色時需要時常拉遠畫面以確認整體平衡，重複進行放大時上色、縮小時確認整體的步驟。

先大致畫出肩膀到手臂的形狀。考量到人物的協調性，我想畫出比草稿更寬的肩膀，於是先加長肩寬。

繼續畫出手臂的形狀。擦掉下層草稿的線條也沒關係。

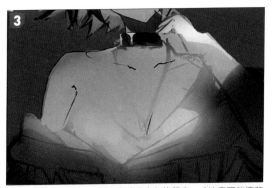

暫時塗滿新的膚色，塗到不會破壞底色的程度。（注意不能讓草稿全部消失）重新繪製線條。

畫出頭髮落下的影子。原本的線條雖然消失了，但最後還會再畫一次，所以目前先不用在意。

使用加亮顏色（發光）模式，在陰影的邊界加入亮部。

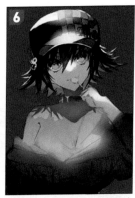

剛才畫的光亮太強了，於是用滴管吸取下面的皮膚顏色並且暈開亮部。

留意光源的位置，光會照在胸部隆起的地方，因此亮部需要畫出圓弧感。

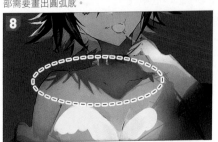

在頭髮落影的邊緣加入紅色線條。在陰影邊緣加上紅線的目的是讓陰影更顯眼。

還沒上色的左手一樣先用線條抓出輪廓，接著塗滿顏色，畫出陰影和亮部。

畫陰影時不必擔心，即使線條消失也沒關係，最後還會再補上線條。以疊色的方式蓋掉畫錯的線條和顏色。

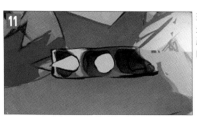
11 畫短頸鍊時，一樣先將黑色帶子塗滿顏色，再畫出突起的尖刺。

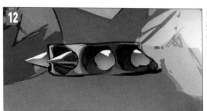
12 畫出陰影和高光。為了加強金屬的明暗對比，在亮部塗上白色，以漸層效果畫出圓弧感並塗上陰影。

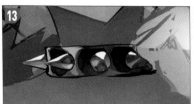
13 陰影中也要塗上薄薄的白色，呈現出不會太沉重的金屬感。

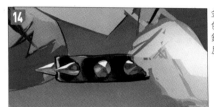
14 金屬會反射周圍物體的顏色，我設定皮膚會映在頸鍊上，於是畫了皮膚色的反光。

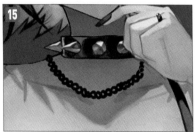
15 繪製項鍊。雖然也可以直接使用項鍊的筆刷素材，但我選擇以徒手的方式作畫，先用黑筆畫出項鍊的形狀。我覺得項鍊筆刷素材的形狀太規律了，所以平時都是徒手繪製項鍊。

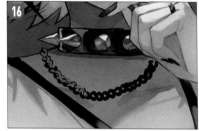
16 疊加一個普通圖層，在受光處疊加灰色。

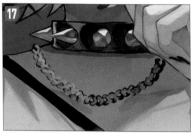
17 疊加一個實光圖層，沿著項鍊的形狀上色，這樣項鍊看起來就亮多了。

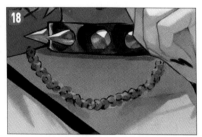
18 疊加一個色彩增值圖層，用褐色畫出項鍊的暗部。畫出亮部和暗部的顏色差異，感覺很不錯。

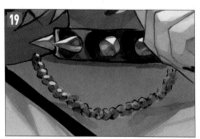
19 疊加一個普通圖層並畫出亮部。只在局部加上光亮。

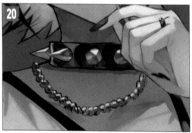
20 最後重新繪製線稿。藉由底下的黑色線條來修整線稿。

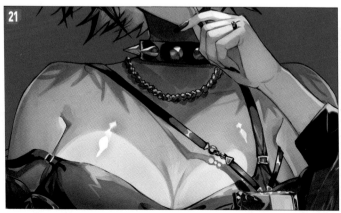
21

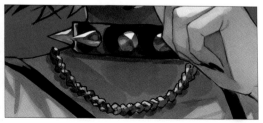
脖子到皮膚區域上色完成。短頸鍊和項鍊的影子也要仔細描繪。

04 厚塗法衣服上色

以同樣的方式繪製衣服及其他部位。畫膩的時候也可以先畫其他部位,只要同時檢視整體平衡就能不按順序地自由上色,這就是厚塗法的魅力所在。

01 衣服上色

在衣服中塗上顏色。先抓出衣服的形狀。粗略畫出內搭衣的輪廓並塗上黑色。

用灰色提亮受光處。

外套也一樣先畫線再上色,然後再畫一次線稿,不斷重複步驟。

增加受光處的亮度,繼續慢慢上色。

先將紅色衣服填滿顏色,再畫出線條,然後加上陰影和皺褶。

新增一個圖層,徒手畫出一個拉鍊。

依照布料的形狀,將拉鍊複製貼上並排成一排。繪製形狀相同且規律排列的物品時,通常都會使用複製貼上及網格變形功能以縮短時間。

微調拉鍊的大小和排列走向,繼續複製貼上。

使用網格變形功能,根據衣服的形狀調整拉鍊以減少異樣感。

在受光處畫出灰色高光。

拉鍊上也要畫陰影。
基本上只要畫出不一樣的陰影並配合插畫更改細節,就看不出複製貼上的痕跡,使用複製貼上功能時請務必試試看這個方法。

以同樣的方式畫出拉鍊頭,上色時也要考慮明暗對比的呈現。

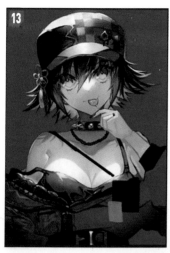

繪製一條掛在肩上的帶子，讓裝飾品垂在胸前。先用直線工具畫一條直線。徒手畫線會不夠直，所以應該使用直線工具。

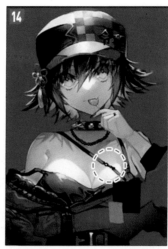

將帶子的中間改成扣環。只要改變帶子的亮度就能製造立體感。

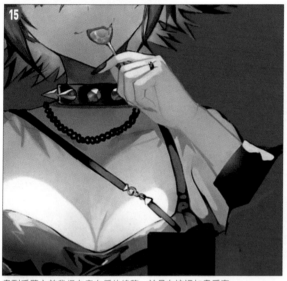

畫到手臂之前我很在意左肩的線稿，於是在這裡加畫肩寬。

在袖子的區塊上色，以全白色呈現袖子的高光會太顯眼，所以我選用粉紅色。

繪製裝飾品。先粗略地畫出長方形，再用直線工具修成乾淨的線條。

畫上陰影以呈現立體感。

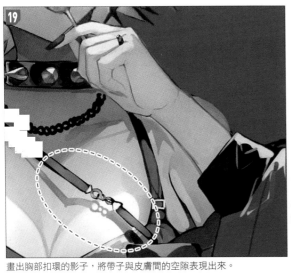

畫出胸部扣環的影子,將帶子與皮膚間的空隙表現出來。

繼續刻畫細節,在衣服上畫出板子的影子以呈現立體感。

在普通圖層中加上一個垂掛的紅色帶子。顏色
幾乎都選用色相環右上方的高飽和度顏色。

上色完成。畫出皮革特
有的清晰陰影和筆觸,
將材質感表現出來。

05 厚塗法帽子上色

最後是帽子和其他物件的著色。雖然解說會依照順序介紹各部位的畫法,但實際上色時,眼睛和頭髮之後都是根據個人喜好從想畫的部位開始上色。我會同時觀察整體畫面,繼續在其他部位上疊色。

依照帽子的弧度以線條重新畫出市松格紋。

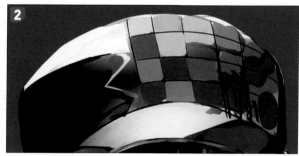

一次在一個格子裡上色。逐一上色才能突顯圖案的立體感。

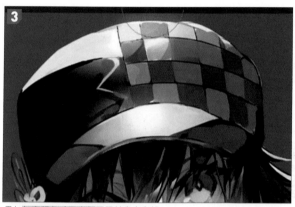

疊加加亮顏色(發光)圖層並畫出亮部。

畫出帽子的裝飾繩。草稿畫得比較隨便,因此需要重新畫線。

沿著線條上色。就算線條消失也沒關係。

上色時,應該同時思考紅線和白線是怎麼綁的。

畫上陰影。用更深的紅色呈現繩子的質感,一點一點地塗上陰影。

畫好陰影之後,再次修整線條。用顏色蓋掉多餘的線,線條消失的地方要重新畫線。

疊加一個加亮顏色(發光)圖層,畫出橘色的亮部。

在帽子上增加亮點。用文字工具加上「令和」的文字當作帽子裝飾。

文字看起來太突兀了，需用網格變形功能調整形狀。

用漸層功能提亮文字上方的受光處，再用白色加強立體感。

添加更多光亮，以增加別針的厚度。

在別針圖層中使用「色調分離」濾鏡。如此一來，模糊的漸層色就會變成顏色分離的漸層效果。推薦跟我一樣喜歡鮮豔表現的人使用。

在帽子上畫出別針的影子，看起來更有立體感。

上色到一半開始很在意眼睛的協調感，於是我用套索工具選取眼睛，調整眼睛的形狀。厚塗上色跟有線稿插畫不同，可以在過程中畫線並合併圖層，也可以針對想修改的部位自由使用複製貼上或變形功能，修改起來很輕鬆（在有線稿插畫中，修改線條後還得重新上色，比厚塗法還麻煩）。

除了修改眼睛之外，我也用網格變形功能調整了全臉的平衡。在厚塗法中，變形的邊界區塊也能藉由疊色輕易修改。一邊上色，一邊觀察整體平衡就能隨時進行變形修整。

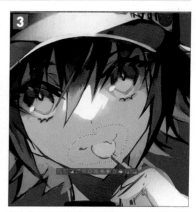

用套索工具調整嘴巴的位置。多次調整各部位的平衡位置，直到自己滿意為止。

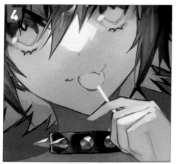

糖果上色。用直線工具畫出糖果棒。

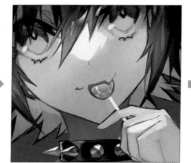

畫出糖果的光澤感。想加入光亮時，在加亮顏色（發光）圖層模式中塗色就能畫出高飽和度的亮部。

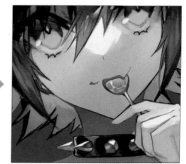

塗好顏色再畫線稿，上色完成。

使用CLIP STUDIO PAINT內建的「草C」筆刷，新增一個加亮顏色（發光）圖層並塗上黃色。隨意在帽子上疊色，變形調整形狀並刪除多餘的部分。

06 調整、加工

最後調整一下整體的色調。每畫好一個部位就合併一次圖層,重複此步驟。將圖層分為人物圖層和背景圖層,共2張圖層。

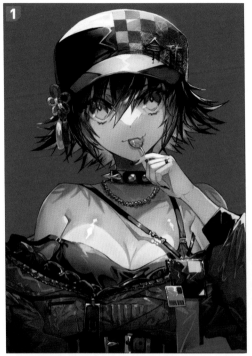

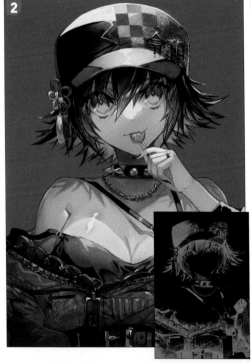

1
人物塗上顏色的狀態,從這裡開始調整顏色。新增一個圖層,加工人物和背景。

2
在圖層中填滿綠色,並且改為排除模式。不透明度降至13%,稍微降低整體的鮮艷感以呈現橘色調。接著用色彩平衡功能調整顏色。

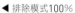

◀ 排除模式100%

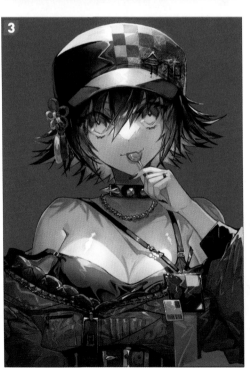

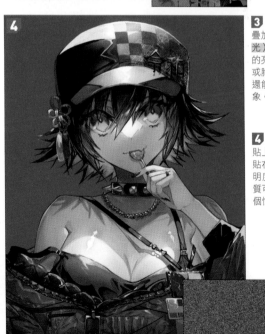

3
疊加一個加亮顏色(發光)圖層,提高受光處的亮度,比如鼻子上側或胸部等處。提亮臉部還能改變角色給人的印象。

4
貼上雜訊材質。將材質貼在覆蓋圖層中,不透明度降至8%。雜訊材質可以營造有現代感的個性氛圍。

▶ 雜訊材質

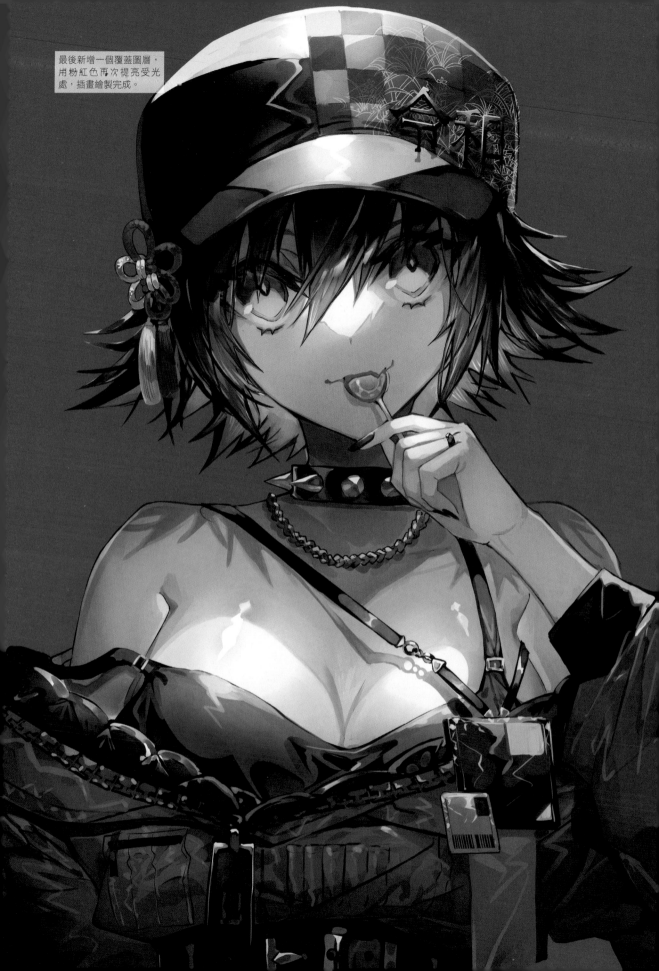

最後新增一個覆蓋圖層，
用粉紅色再次提亮受光
處，插畫繪製完成。

紅 主題色
色的搭配方法

第一幅插畫的主題色是「紅色」，我大膽使用紅色作為背景色，人物的主色調也是紅色。但整體只用同一種紅色會造成畫面不清楚，無法將重點部位突顯出來。因此，我想分別說明一下同色系配色的部分，以及作為亮點的不同顏色搭配。

這幅人物插畫採用單一顏色的背景。我希望觀者的視線能聽留在角色的臉上，最好第一眼能注意到眼睛。因此，插畫大部分都使用色相環中與紅色相鄰的顏色，比如橘色、粉紅色、黃色等。只有眼睛是綠色，也就是紅色的互補色。以一種顏色作為亮點，藉由綠色互補色來突顯眼睛，利用顏色引導視線。

同色系的紅色、粉紅色、黃色
以紅色主題色作為主要用色。
色相環中與紅色相鄰的顏色易於相互搭配，不會產生衝突。

互補色綠色
綠色是紅色的互補色，為了突顯眼睛而使用一種互補色。變成一幅能讓觀者瞬間與角色對視的插畫。

帽子等部位的光亮不是紅色，而是藉由粉白色加以強調。

為了讓人物的皮膚跳脫出紅色背景，將偏橘的膚色改成偏黃的膚色，在頭髮、帽子、衣服的局部塗上黑色，看起來更收斂。我想區隔臉部線條和背景，並突顯臉部線條，於是畫了粉紅色的內層染，讓臉更吸引目光。臉部周圍的頭髮選用橘色或黃色，是為了增加透明感並讓視線停留在臉上。相反地，外套使用背景的紅色，將視覺集中在臉部。

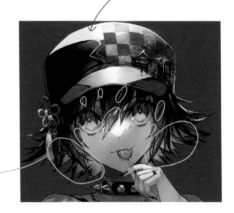

在局部加入黃色或粉紅色之類的同色系，藉此突顯臉部。

眼睛使用互補色綠色

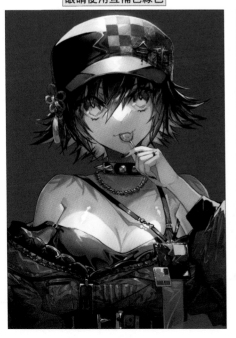

眼睛使用同色系

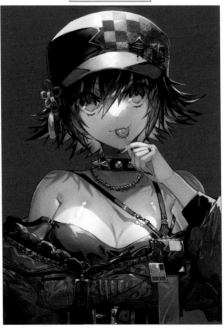

同色系的眼睛顏色看起來很不明顯。用一種互補色強調你想突顯的部位是很有效的方法。

27

陰影的畫法

▶ 基本篇

上色物的形狀跟1一樣複雜時，有些人看了會不曉得該怎麼畫陰影。
遇到這種情況時，請試著將上色物改成簡單的形狀。
物體的末端很尖，形狀類似球體（頭部），上面有一個三角錐（鼻子），還有一個用來支撐的圓柱（脖子）（2）。
如此一來，立體物看起來就會更清楚，陰影更好畫。

形狀看起來很複雜，不知道陰影該畫在哪些地方。

將物體簡化成圓柱或三角形。

因為形狀很簡單，更容易掌握陰影的位置。

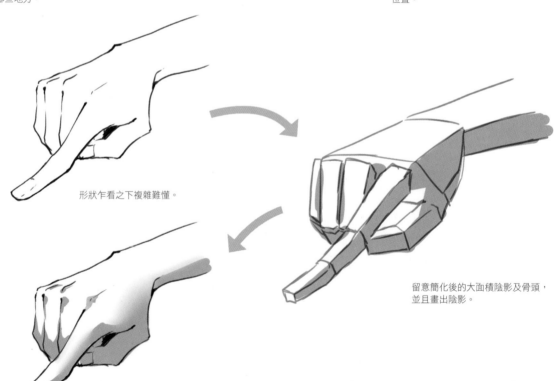

形狀乍看之下複雜難懂。

留意簡化後的大面積陰影及骨頭，並且畫出陰影。

試著簡化形狀，將手指改成長方體。

簡化形狀的方法不僅可用來畫陰影，還能應用在各種情況。
在線稿的繪製上也很有幫助。

▶ 應用篇

學會臉部的大致畫法後,接下來要思考凹凸部位的陰影細節。
人體中有骨頭和肌肉,臉部還有眼睛和嘴巴,需沿著細緻的凹凸輪廓,在陰影❸之後加上更多陰影。

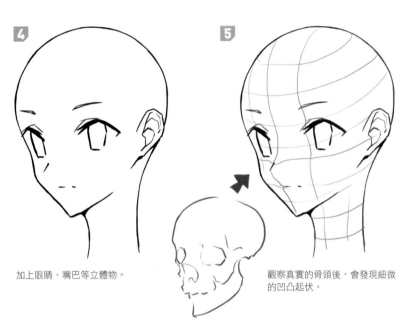
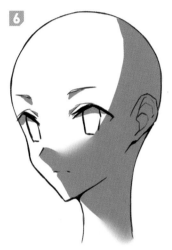

加上眼睛、嘴巴等立體物。

觀察真實的骨頭後,會發現細微的凹凸起伏。

加上眼球的陰影、嘴巴的凹凸感、雙眼皮或眉毛的陰影。

你可以根據想畫的圖案來改變陰影的大小或畫法,畫出更接近理想風格的作品,插畫給人的印象會產生很大的變化。
著重在可愛感的插畫會刻意不畫陰影,仔細描繪陰影可以呈現真實感。請根據想畫的圖案調整陰影的畫法或深淺度。

重視可愛感的輕巧陰影。

陰影更多感覺更帥氣。

大面積陰影呈現令人印象深刻的打光效果。

▶ **實作篇**

接下來,我們將實際畫看看陰影。使用的筆刷有4種:濃水彩、扁形記號筆、多水筆刷、G筆。這些都是依照我自己的使用需求,微調CLIP STUDIO PAINT初期內建筆刷數值後製成的筆刷。雖然數值略有更動,但只有調整濃度或水彩邊界,其實變化不大。而且我也沒有使用特殊筆刷,請放心練習。

使用筆刷
濃水彩
扁形記號筆
多水筆刷
G筆

線稿(有時不需要畫線稿)。

用扁形記號筆畫出眼睛邊緣的紅暈(眼睛的紅暈可增加妝感並加深印象),在鼻子上畫出不會太顯眼的陰影。

我想畫淺一點,所以用滴管吸取淺色區塊(紅圈處)。想畫深一點的時候,則用滴管吸取深色。

畫出臉頰的紅暈。用扁形記號筆上色(視插畫氛圍或人物性格而定,有時不必加腮紅)。

用滴管吸取周圍的顏色,並用扁形記號筆延伸上色。

大面積陰影的畫法

在面積最大的區塊塗上陰影色,用略深的顏色平塗上色。

在影子變化的邊界線塗上深色,遠離邊界線的部分塗上淺色。

平面變化的部分比較深,在空氣透視之下慢慢由深變淺。

這就是陰影的基本觀念。

紅線是平面變化的區塊,藍線是頭髮和下巴的影子。

在有陰影的地方(大多是平面變化處及物體的影子)平塗上色。另外還畫了用來突顯高光的陰影(因為在白色上疊加白色高光,看起來並不明顯)。

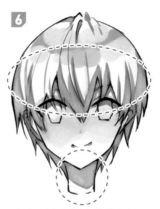

在陰影中加入空氣透視的白色。

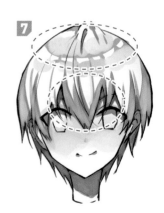

畫出高光,加深物體的落影。

▶影子的畫法與質感表現

物體與接觸面靠得愈近，影子的顏色就愈深；相反地，物體離接觸面愈遠，影子的顏色愈淺。

1 錯誤示範

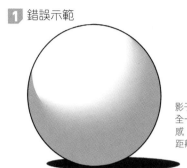

影子的深度因為完全一致而沒有空氣感，感受不到遠近距離。

2 正確示範

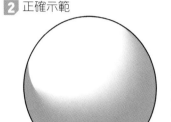

根據影子與地面接觸面的距離差異，形成不同的影子深度與筆觸（模糊的部分和清楚的部分），影子具有層次感。

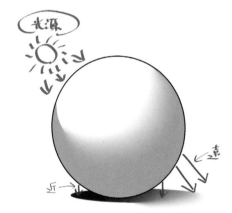

　物體間的距離愈近，影子愈深愈清楚；相反地，物體間的距離愈遠，影子愈淺愈模糊。

　除此之外，影子的深淺也跟光的強度有關；光源愈強則影子愈深，明暗對比愈明顯。光源愈薄弱，明暗對比愈不明顯。比如說，影子在烈日的晴天下看起來很清楚，但陰天或下雨天的影子對比度就比較弱。

思考物質的反射率和光澤就能表現出質感。例如：**1**是沒有光澤和反光的物體（紙或石膏），**2**則看起來像金屬。反光物（金屬或寶石）有明顯的高光及很深的陰影，這是因為物體會接收來自四面八方的光線並產生倒影。

3是應用練習，我選擇了介於軟物與硬物之間的材質，嘗試描繪類似皮革的材質。皮革比紙或無光澤的布料更硬，比金屬更軟，反射率較低，所以要在彎曲的皺褶上畫出準確的高光。
像這樣仔細地觀察物體，藉由反光與光澤就能將材質感表現出來。

關於頭髮的陰影色與高光

　　本書繪製的人物中有許多黑髮或白髮角色，我將說明黑、白髮的陰影與高光如何上色。上色觀念不僅適用於頭髮，也通用於所有部位，也請在其他部位多加應用。

▶ 黑髮與背景色

　　1與**2**的頭髮都是黑色，你覺得哪一張圖比較有透明感，看起來更漂亮？

大部分的人應該都會覺得**1**比較好吧？
兩者的差別與陰影色與高光是否搭配背景顏色有關。

　　有背景會比較看不清楚，因此先去除背景並單獨留下人物的部分。**1**使用有藍色調的灰色，可以明顯看出陰影中含有背景的顏色。相反地，**2**的灰色完全沒有飽和度，只有明暗上的差異。黑色和白色被稱為無彩色，與其直接使用無飽和度的灰色，選擇更接近背景色的灰色，或是在陰影中加入背景色，更能呈現有透明感且融入背景的色調。

▶ 改變光亮

搭配背景顏色的做法已經很夠用，但進一步思考光的顏色，更能表現插畫的時間區段。
舉例來說，下圖分別有兩種顏色的光，有沒有覺得粉紅色的光是中午，黃色的光則是黃昏？
我通常會用粉紅色表現中午的光，傍晚則是黃色或橘色之類的夕陽色調。改變光的顏色可以讓插畫的氛圍產生巨大變化。

▶ 思考白髮的顏色

　　上色觀念不只適用於黑髮，白髮也完全一樣。下方插圖都是白髮人物，但左邊的髮色有搭配背景色，右邊則是無彩色。
搭配背景色的藍灰色還是比較有透明感，頭髮看起來很漂亮。

　　當然，畢竟每個人的喜好各有不同，有時髮色不融入背景反而讓角色更令人印象深刻，也可以根據人物特質刻意使用無彩色，請依照想畫的插圖與人物的特質來選擇髮色。

▶ 各式各樣的陰影顏色

背景只有黃色一種顏色，頭髮大膽使用藍色，人物更突出、更令人印象深刻，插畫散發著夏天的氣息。

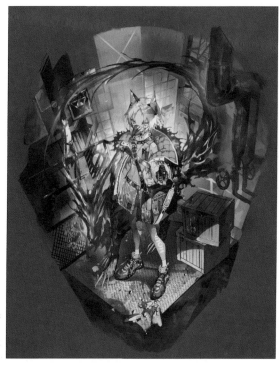

在陰影中加入背景的粉紅色會與人物特質產生衝突，所以粉紅色只當作高光，陰影則是無彩色，目的是為了讓人物從背景中跳脫出來。

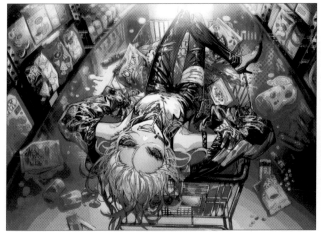

在陰影中加入極端的紫色，營造暗黑的氛圍和異樣感。

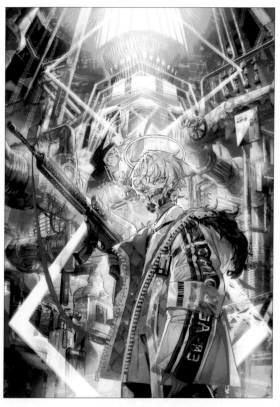

陰影搭配背景的顏色，力求背景與人物的統一感。

CHAPTER 2

主題色

橙

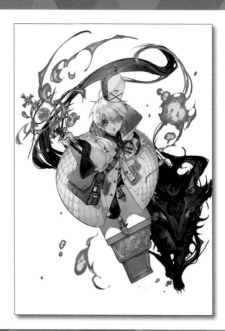

The theme color is "orange"

01 人物上色

CHAPTER 1採取厚塗法繪製人物，CHAPTER 2的畫法則是先畫線稿再上色。不管哪種畫法都好，只要持續精進自己喜歡、適合自己的畫法就好。

01 繪製草稿

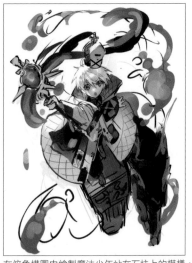

第一步先畫草稿。範例是一幅無背景以人物為主的插畫，因為要畫出火焰的效果，於是採用人在前方揮舞火焰的構圖。在草稿階段塗上預設顏色，後續上色會更輕鬆。

草稿完成前的構思過程。從粗略地畫出人物身體骨架開始著手。

將身體骨架畫成人物。這裡開始要更仔細畫。

在俯角構圖中繪製魔法少年站在石柱上的模樣。少年身邊帶著一匹狼隨從。草稿階段需要構思光源位置以及陰影如何呈現。

02 繪製線稿

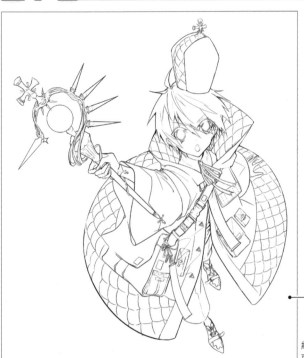

在草稿圖層上方新增一個線稿圖層，開始描繪線稿。不使用沾水筆工具，用濃水彩的毛筆工具描線。選擇濃水彩的原因在於可以藉由線條強弱改變深度，很容易畫出深淺變化。

其中一隻眼睛被頭髮遮住，因此線稿顏色要改淺一點。

POINT
花時間仔細地描繪線稿！

線稿大約花了6小時完成。衣服的紋路或細部的裝飾都要仔細繪製。

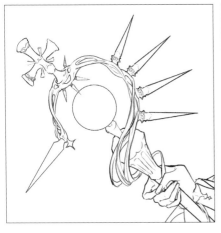

畫線稿時要調整線條粗細。分別畫出粗的輪廓線，以及比較細的細部裝飾或皺褶線條。
此外，建議用尺規工具繪製魔杖上的寶石或鈕扣等物品，尺規比徒手作畫更精確。

03 塗上底色

完成線稿後開始上色。畫底色之前，先將人物塗成全黑色（選擇人物以外的區塊→反轉選擇範圍，就能將人物區塊選起來）。將整個人物填滿黑色，沒上色的地方就不會太明顯；最後修飾時可單獨選取人物並進行調整。

先將人物填滿黑色，在上面使用剪裁功能並開始上色，沒塗到底色的小地方就不會太明顯。

POINT

選擇背景→「反轉選擇範圍」→「填充」，將人物填滿顏色。

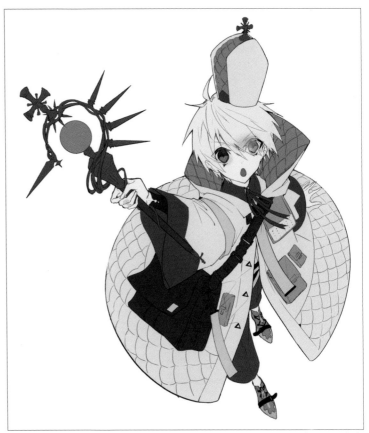

在不同圖層中分別塗上各部位的底色。將底色圖層分為：皮膚、眼白、眼睛、頭髮、橘色區塊、黃色裝飾品、背包、褲子、長袍、內搭衣、蝴蝶結、魔杖把手、魔杖頂端。分別在每個部位中畫出陰影。

04 皮膚上色

開始進行各部位上色。先從皮膚開始，陰影的顏色需參考配色草稿。

1 畫好底色後的狀態。

2 將配色草稿的臉部複製貼上。參考草稿的陰影顏色並塗上陰影。

3 在底色圖層的上方新增一個剪裁圖層，使用普通模式，繼續疊加深色的陰影。首先畫出第一層陰影。

4 在眼周加上紅色並塗抹暈開。

5 疊加一個圖層，畫出頭髮和下巴落在皮膚上的影子。用更深的顏色仔細描繪陰影。

6 在眼睛周圍加上陰影，其他地方也要畫出深色陰影。不能只畫深色的陰影，還要添加一點淺色陰影才能營造空氣感。

7 在陰影的邊緣畫上淺紅色的線條。除了強調陰影之外，還能避免陰影顏色太暗。

POINT
先在配色草稿中畫好陰影，縮短上色時間！

05 眼睛上色

被遮住的眼睛也要仔細上色。在瞳孔的正中間塗黑，上半部是深褐色，下半部是橘色。眼白不使用純白色，選擇可融入皮膚的顏色。

畫出眼白的陰影。先填滿灰色，再疊加白色並暈開。邊緣要保留更深的顏色。

畫出眼睛的紅色粘膜，讓眼睛更顯眼。

在眼睛上半部添加淺褐色，增加眼睛的立體感。

06 頭髮上色

繼續繪製頭髮。頭髮的陰影不能畫太多,上色重點是大小髮束間的層次感。

複製貼上
草稿圖層

頭髮跟皮膚一樣已在草稿階段畫好陰影,將草稿圖層複製
貼上並加以參考,用滴管吸取陰影色,確認陰影的上色位
置。

參考草稿的顏色,畫出第一層陰影。上色時要注意光源。
畫出髮尾較深的漸層色,以多種顏色描繪陰影。

畫出更細緻的陰影。將髮旋的頭髮陰影和帽子的影子畫出
來。

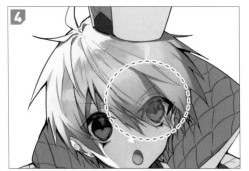

使用另一個圖層,畫出遮住眼睛的頭髮陰影。在頭髮上使
用圖層蒙版,避免眼睛被遮住,並且用橡皮擦擦掉髮尾。

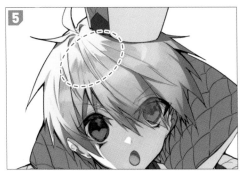

在原本用沾水筆粗略上色的前端,仔細上色並注意髮流。

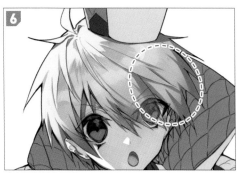

畫出更細緻的陰影。

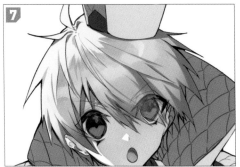

在陰影邊緣畫上紅線。

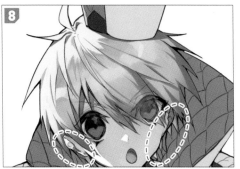

在陰影中塗上白色以製造空氣感。畫出更細緻的頭髮線條,
上色完成。

07 長袍內側上色

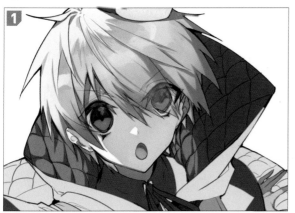

長袍內側的布料材質很蓬鬆。線稿並不是直線,而是以曲線來表現布料膨起的感覺。第一層陰影要充分表現蓬鬆的材質感。

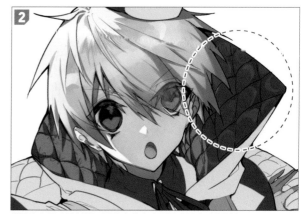

繼續畫上細小的皺褶,運用高光畫出圓弧感以表現蓬鬆感。

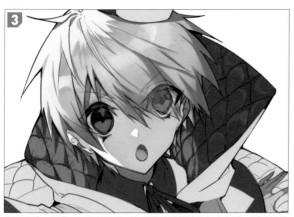

依照眼睛、皮膚、頭髮的畫法,在長袍的皺褶邊緣加上紅線,以強調陰影的輪廓。

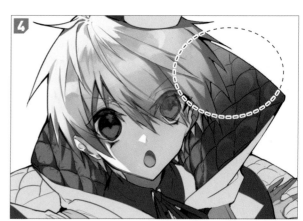

用噴槍在上端塗上白色以增加空氣感,將前後距離表現出來。

08 帽子與鞋子上色

依照長袍內側的畫法,在帽子的橘色區塊畫上陰影。運用陰影畫出蓬鬆感,在邊緣描出深色線條。

鞋子的畫法也一樣。畫出陰影並加深邊緣,也在黑色鞋帶上畫出陰影,上色完成。

09　內搭衣（衣領）與長袍袖子上色

　　內搭衣的衣領和長袍袖子的黑色區塊一起上色。雖然上衣和蝴蝶結都是黑色，但最好將相鄰的區塊畫在不同圖層裡，之後修改會比較方便。

畫出漸層效果。衣服裡面比較暗，前面比較亮。

在袖子內側塗上白色，增加前後距離感。

繼續描繪陰影。留意光源的位置，將陰影大致畫出來。

更仔細地刻畫陰影。

依照光源位置在上面加入高光，畫出由下而上的白色漸層。

10　長袍上色

　　長袍的面積占全身一大部分，因此要仔細上色。

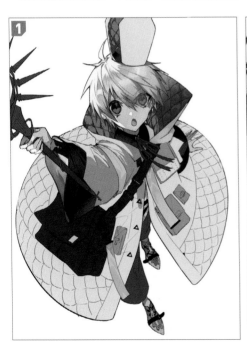

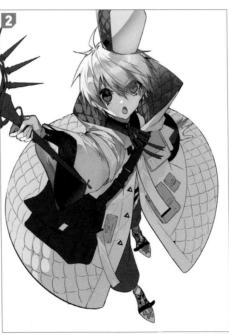

1 光線從人物左上後方照過來，身體的正面會形成陰影。先粗略地畫出袖子的陰影。

2 將剛才畫好的陰影暈開，在整個長袍中塗上陰影。正面的顏色比較暗，背面比較亮。

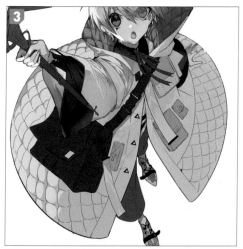

背面並不是所有地方都會照到光，所以底部會稍微變暗，需要畫出陰影。

畫第二層陰影。畫出弧度並塗上陰影，使長袍的蓬鬆感更明顯。還要加深袖子和背包的影子。

繼續描繪更深的陰影。在陰影邊緣加上深色線條。黃色帶子是反光材質，在長袍中加一些黃色陰影就能呈現反光感。

背包的影子也要畫出邊緣線，將背包與長袍間的空隙表現出來。

蓬鬆區塊的陰影也要加上深灰色邊緣線。水彩邊界功能可以做出同樣的效果。

8 在胸部的金屬板中上色。先畫出緞帶的影子。重點在於陰影的形狀要跟緞帶一樣。

9 製造金屬的質感。上色時要注意對比強烈的陰影與高光。

10 在反光的地方塗上粉紅色或藍色，畫出稜鏡的感覺。

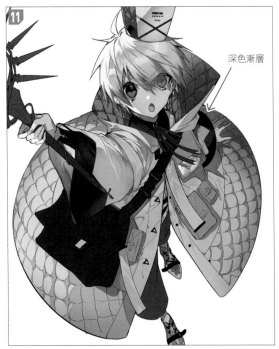

從長袍下半身開始繪製漸層效果。

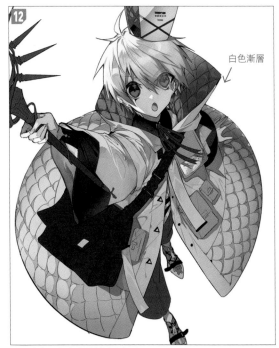

繼續畫出白色漸層以製造空氣感。

11　褲子上色

褲子的區域很小一塊，只要簡單上色就好。

從褲子的袖口開始加入漸層效果。

由上而下加入白色漸層以增加空氣感。

畫出陰影。邊緣線畫深一點才能加強立體感。

12　內搭衣上色

內搭衣的袖子區域。依照褲子的畫法繪製白色漸層。

畫出袖子的影子與高光。

在陰影中塗上白色，這樣就能增加立體感。

13 背包上色

開始進行背包上色。背包上有很多種扣環和其他小裝飾,將它們分開上色。

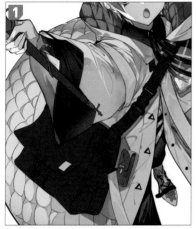

在背包中塗滿黑色的底色。畫底色時不用在意裝飾品,全部畫在同一個圖層中。從這裡開始將不斷疊加圖層。

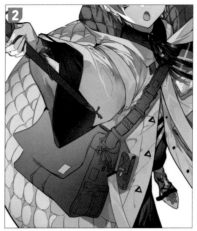

在背包整體加入漸層效果。注意光源的位置,背光處要畫更暗。

> ✐ POINT
>
> 畫好底色後加上漸層效果,可以讓插畫的陰影更豐富。

從背包的背帶開始上色。扣環之類材質不同的物品要分開上色。

畫出陰影以加強前後深度。

將長袍袖子的影子畫出來。

仔細描繪扣環,會反光的零件邊角比較明亮。觀察參考的照片或實體物,將立體感呈現出來。

描繪更多陰影或高光的細節。

將扣環提亮。

完成上色後畫出線條。

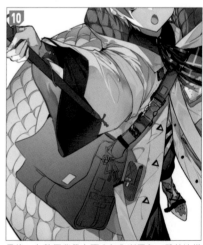

最後,在整個背帶上再次加入漸層色。雖然這樣會看不到仔細上色的地方,但插畫的整體印象及清晰度更重要,所以要毫不客氣地加工。

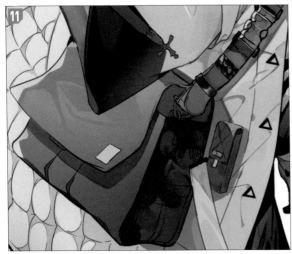

在背包的口袋中上色，留意光源位置並畫出陰影。

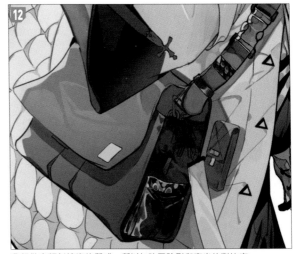

我想做出類似搪瓷的質感，所以加強了陰影與高光的對比度。

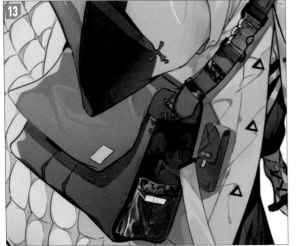

描繪高光。

在口袋上畫出漸層色，略微降低對比度。

在整體加上一層陰影。

繪製口袋上的金屬零件。塗上灰色的底色，利用深色陰影和白色高光來增加對比度，金屬質感就畫出來了。

14 魔杖上色

塗好魔杖的顏色後，人物就完成了。將魔杖分成寶石、頂端裝飾、把手等3個圖層並開始上色。

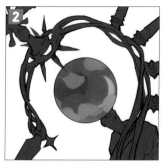

用水彩筆大致在寶石中疊色。塗上深色和淺色，讓邊界模糊一點。

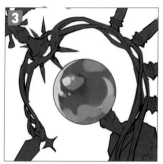

畫出亮部。亮部並非呈現圓形，而是有點稜角的形狀。顏色選用明亮的黃色，而不是白色。

在每個部位中塗上底色。頂端之後再提亮，這個階段先畫暗一點。

在手把的部分畫出陰影，照到光的地方則加入高光。

將陰影暈開。

漸層

手把的顏色太暗了，加入漸層色提亮。

畫出高光的細節以增加立體感。

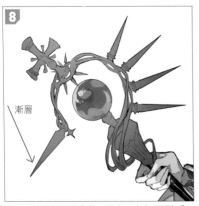

8 在頂端的裝飾區塊上色。首先,由上而下加入明亮的漸層色調。

漸層

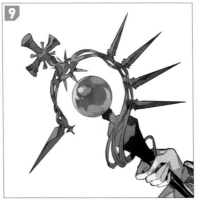

9 塗上第一層陰影。在尖尖的地方畫出深色陰影,呈現立體感。

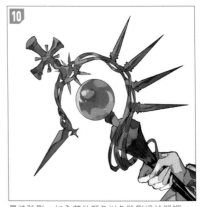

10 暈染陰影。加入其他顏色以免陰影過於單調。

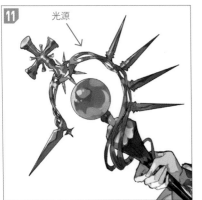

11 在加亮顏色(發光)模式中畫出亮部。光源在左上方。

光源

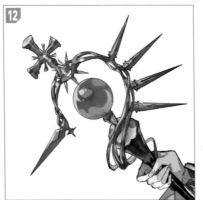

12 疊加一個普通圖層,繼續描繪亮部。

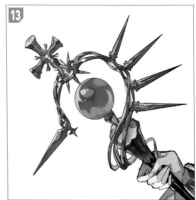

13 細部的裝飾也要記得上色,魔杖完成。

帽子上的裝飾也以同樣的技巧上色。

14

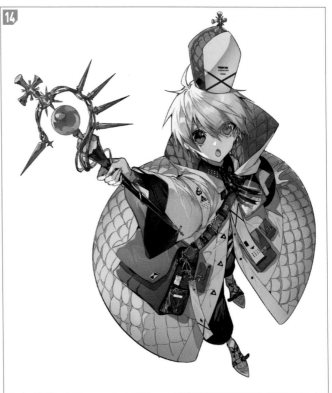

最後加上花紋或符號,人物繪製完成。

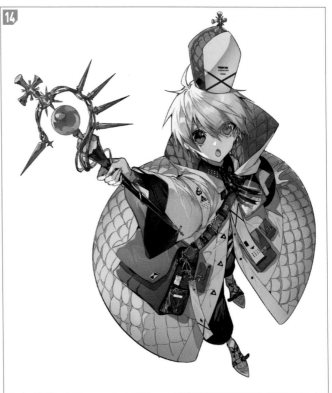

02 繪製柱子

從這裡開始將繪製人物以外的其他物件。首先是人物踩著的柱子，畫背景時要一邊觀察人物的站位，一邊慢慢調整平衡，線稿階段不能畫太仔細。

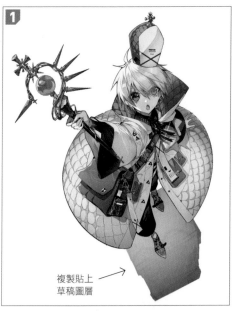

我決定在草稿階段畫出柱子大致的樣子，於是將草稿複製貼上。清除多餘的線條，修整形狀。抓好大致輪廓後，塗滿顏色並將底下的草稿隱藏起來。

複製貼上
草稿圖層

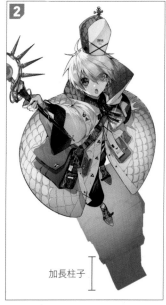

我覺得柱子不夠高，於是把高度加長。本書並未提及遠近透視的觀念，其實線條不需要畫太仔細，反而要粗糙一點。畫出由下而上的漸層效果就能呈現景深感。

加長柱子

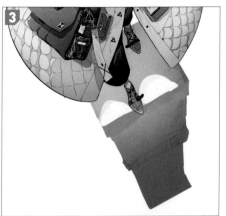

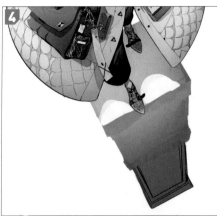

3 在上面疊加雜訊材質，做出石頭的材質感。

4 畫好形狀後，加畫柱子的線稿。擦掉超出線稿的部分，視情況加以調整。因為畫布很大，線條有點亂也沒關係。用直線工具畫出石柱的線條。

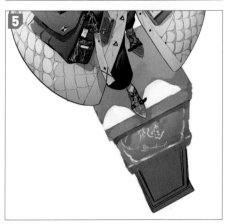

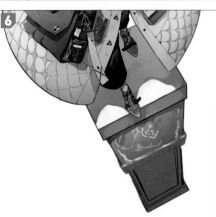

5 粗略地描繪柱子的花紋。這時畫得比較模糊，之後會在人物站著的那面增加亮部。

6 以同樣的方式加畫線稿。如果一開始先畫好線稿，上色後發現畫面不協調會很難修改，所以才會先上色再畫線稿。

7

花紋也要畫出粗糙的線條。

8

在柱子的凹陷處加入高光以增加立體感。

9

畫出鞋子的影子、石柱凸起處的影子就完成了。柱子看起來雖然粗糙，但以原尺寸欣賞時，看起來已經夠好了。

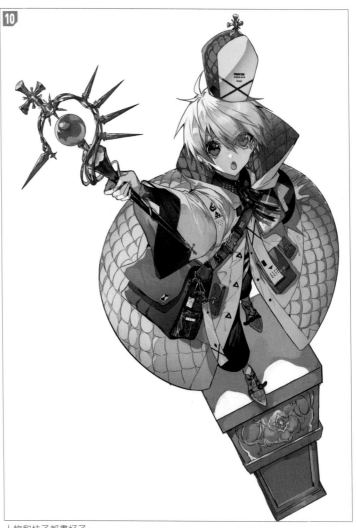

10

人物和柱子都畫好了。

03 繪製狼

畫好柱子後,接下來要畫狼隨從。畫面只有人物太單調了,畫一匹黑狼的好處在於讓畫面更有收束感。而且狼的尾巴還有引導視線的效果。

基本上,描繪狗或貓之類的動物時都要搜尋照片資料,一邊仔細觀察,一邊作畫。畫奇幻生物也一樣,為了呈現真實感,我會儘量參考類似的動物照片。

在草稿階段畫出大概的模樣。依照目前採取的手法,用套索工具選取草稿中的狼並複製起來,貼在狼的圖層資料夾中。將複製的草稿圖層的透明度調低,開始在上面作畫。

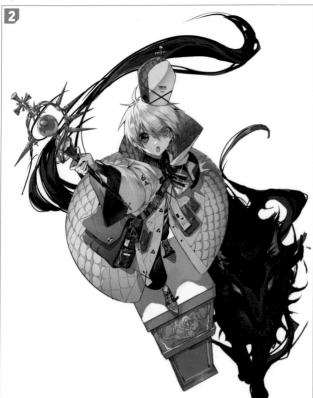

因為狼是黑色的,剪影比細節更重要。畫出黑色火焰般的剪影,呈現不詳的感覺。採取粗略平塗表面的上色方式,因此不必畫線稿。放大畫布就會發現粗糙感。

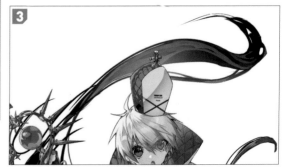

在尾巴上加入白色漸層,增添空氣感。

4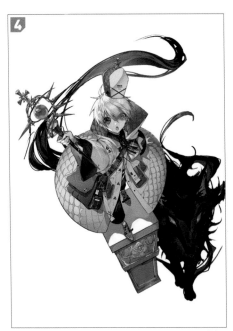

5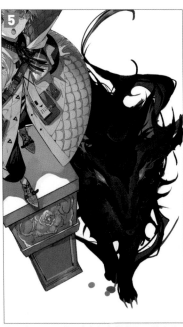

6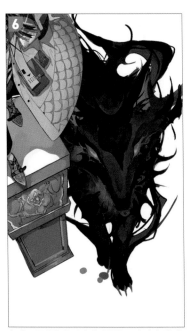

我覺得狼的臉太小了，於是用套索工具單獨選取臉部並稍微放大。

為了表現凶惡感，畫出紅色的指甲，並在嘴巴添加流血般的效果。

在嘴巴周圍加入明亮的漸層色，畫出立體感就完成了。

接下來會經常提到「透過物件來引導視線」的概念，這是什麼意思呢？意思是使觀者目光投向角色，製造舒適的流動感。

以本章的狼為例，狼的尾巴延伸到人物的方向，將視線引導至角色身上，尾巴繼續往人物右側延伸，營造遠近感與自然隨意感，欣賞插畫時心情會更好。

我在下方畫了一張沒有尾巴的版本，變成沒有流動感且不好看的插畫。

製造插畫中的「流動感」是很重要的能力。

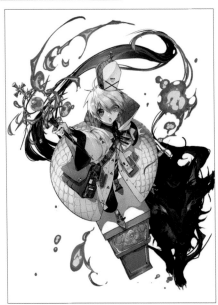

運用尾巴製造流動感

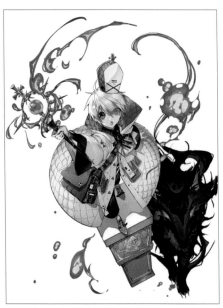

沒有尾巴無法引導視線或製造流動感

04 繪製火焰

剪影在火焰之類的效果中是很重要角色。剪影的好壞會大幅影響白色背景最終的呈現，因此我將火焰填滿黑色，在作畫時確認火焰的流向是否好看。

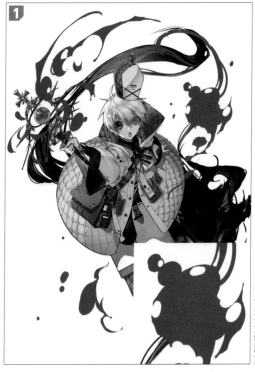

首先，用G筆工具大致畫出剪影。畫出圓形或細細的線條，大概抓出火焰的形狀。這樣看起來只是圓形剪影而已，所以要用橡皮擦畫出尖刺、製造留白，畫出帥氣的剪影。

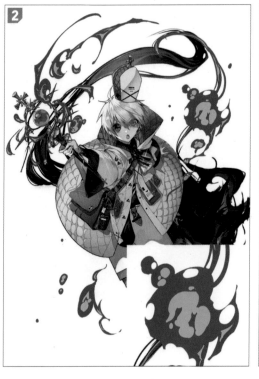

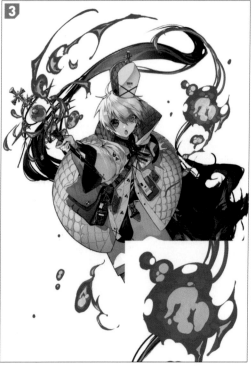

2
新增一個圖層，在火焰中塗上黃色。這時也要留意剪影，用橡皮擦擦拭並畫出輪廓。藉由尖刺或極長的線條，同時表現出帥氣又不規則的感覺。

3
疊加一個加亮顏色（發光）圖層，在紅色與黃色的交界處塗上橘色。這樣就能讓黃色發光，只用3色呈現出4色的作畫效果。

4

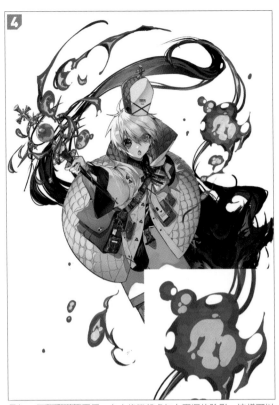

疊加一個色彩增值圖層,在火焰捲起處加上更深的陰影。這樣可以增加遠近感並製造立體感。

5

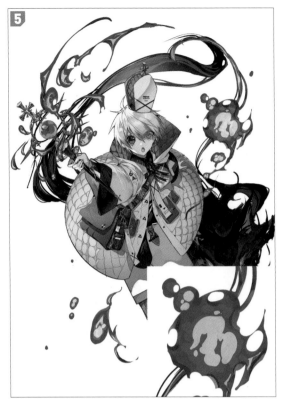

疊加一個濾色圖層,在剛才上色的陰影中留白,增加陰影中的空氣感。

6

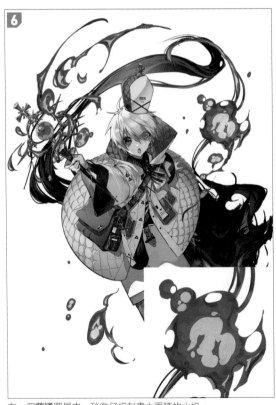

在一個普通圖層中,稍微仔細刻畫大面積的火焰。

7

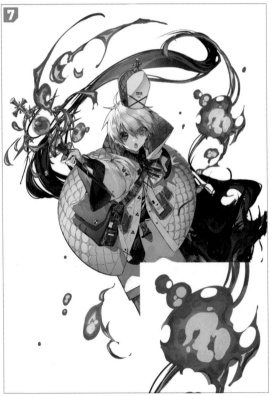

最後疊加一個寶光圖層,用模糊工具稍微暈開黃色,提高整體的亮度。接著用橡皮擦將太白的地方局部擦除。

調整、加工

畫好插畫的整體後,進行最後加工。人物、柱子、特效、狼各自畫在不同圖層中,因此要將4個部分修飾出統一感。只有一點變化也能做出截然不同的成果,請繼續調整到自己滿意為止。

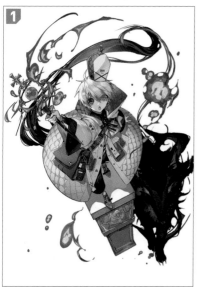

疊加一個加亮顏色(發光)圖層,將照到光的帽子或長袍等物品提亮。不透明度約為35%。

疊加雜訊材質。看起來雖不明顯,但局部放大後就能看出材質感。

疊加一個覆蓋圖層,提高長袍周圍的亮度。接著用色調曲線功能調整整體的對比度。

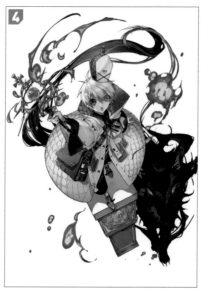

繼續疊加覆蓋圖層,在整體畫上橘色調,在白色外套中大膽加入藍色調,不斷反覆嘗試。

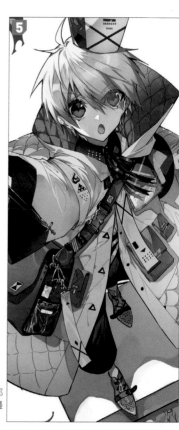

再疊加一個覆蓋圖層,加強局部的紅色線條。特別加強陰影的邊緣線,做出發光的效果。

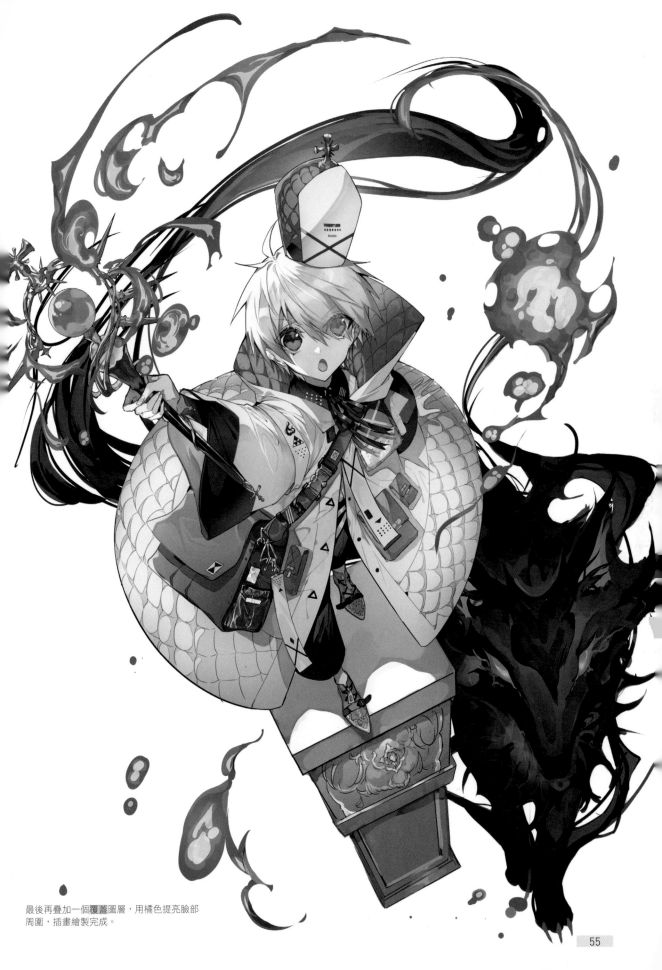

最後再疊加一個覆蓋圖層，用橘色提亮臉部
周圍，插畫繪製完成。

橙 主題色
色的搭配方法

第2幅插畫的主題色是橙色。決定繪製橙色的火焰時，我想說以屬性作為主題色好像還不錯，於是將插畫設定為社群遊戲中的角色插圖。

色彩會帶給人不一樣的印象。比如一提到「火焰」，大部分的人會聯想到紅色或橘色，紅色代表熱度、熱血，藍色代表寒冷、冷靜，黃色則是明亮、天真爛漫，我們對於顏色的想像是一樣的。運用色彩的特性，將色彩意象納入角色設計中，就能藉由色調來烘托人物特質。

本章的人物插畫主題是「聖職者×火焰操縱者×魔物」。聖職者的個性溫柔誠懇，但他身邊卻有一個完全相反的存在——惡魔般的狼，目的是為了呈現反差感。背景是白色的，所以角色主要是火焰的形象色橘色，以及黃色之類可表現光明性質的強烈色彩。繪製無彩色背景時，只用有飽和度的顏色繪製人物，就能集中觀者的視線。

主要用色

主要使用橘色至旁邊黃色附近的顏色。
本章與前一章的不同之處在於背景是白色的，只要角色身上有顏色，那就算不使用互補色也能集中視線。所以基本上顏色只由白色、黑色、橙色、黃色組成。

只有這裡（頭髮）是其他部位沒用過的顏色

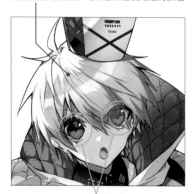

對比最強的地方

人物的頭髮選用偏白的金色，使用其他部位沒用過的顏色來突顯臉部，刻意增加眼睛的明暗對比，讓臉更令人印象深刻。

觀察一下插畫的整體應該就能明白，比較不同部位之間的對比度後，會發現眼睛的對比最明顯。希望強調某個部位時，「將該部位的對比度畫得比其他部位明顯或不明顯」，或者是「將飽和度畫得比其他部位更高或更低」，就能呈現不同部位之間的差別。

我不想讓狼看起來太顯眼，所以降低了對比度，狼眼睛裡的火焰明度差距，也比人物的火焰效果還小。

本來有考慮過依照前一章的畫法，直接在背景中畫出大面積的主題色，但在背景中塗滿橙色會造成火焰的剪影不明顯，而且還跟角色的形象不搭，所以最後我選擇白色背景。

降低局部火焰的對比度以免太顯眼

白色背景

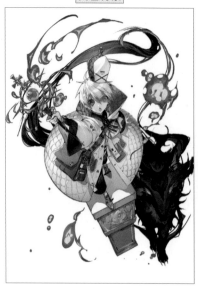

使用橙色作為背景

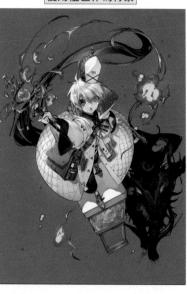

將白色背景和橙色背景放在一起。一看就知道，橙色背景會破壞好不容易完成的剪影，而且角色的個性從溫柔變成熱血。

使用單色背景時，先思考人物特性再挑選顏色是很重要的事。

如何避免色相環的顏色產生衝突

▶ 使用色相環中的相鄰色

決定配色或上色時，基本上我都會先決定好主色，並且在色相環中選擇主色旁邊的顏色，或是加入強調色以達到色彩平衡。

本篇以藍色作為示範。

當主色是藍色時，藍色相鄰色就是紅圈範圍（☆是主色的位置）。主色周圍的色相都是主色＋其他顏色，所以基本上不衝突。

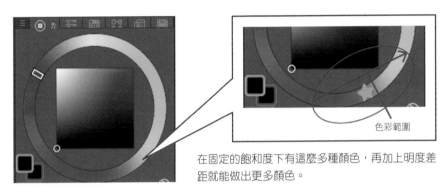

色彩範圍

在固定的飽和度下有這麼多種顏色，再加上明度差距就能做出更多顏色。

CHAPTER6插畫的主色是藍色，搭配作為強調色的粉紅色、紫色、黃色。

粉紅色帶有紫色調就表示混有藍色，插圖中的綠松色也有混入黃色，所以才能自然地融入主色中。

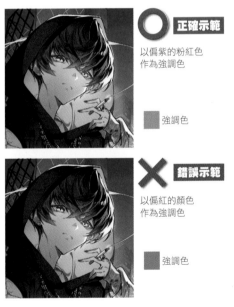

正確示範

以偏紫的粉紅色作為強調色

■ 強調色

✕ 錯誤示範

以偏紅的顏色作為強調色

■ 強調色

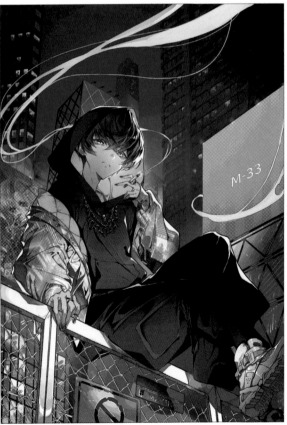

M-33

將粉紅色當作強調色，藍色與粉紅色互相融合，不僅不會太顯眼，還是將視線引導至臉部的亮點。但是，如果使用偏紅的顏色作為強調色，視覺反而會停留在紅色而不是人物的臉，這樣反而會妨礙插畫的呈現。

使用不同顏色時，思考顏色中混有哪些顏色，就能知道顏色之間是否可以互相調和。

以這種配色觀念繪製的插畫

▶ 使用互補色

另一方面，想營造異樣獨特的氛圍時，大膽使用互補色也是一種做法。互補色是指色相環中正對面的兩種顏色。
我在下方範例中選擇特別搶眼的互補色調，並將它們擺在一起。這兩種顏色都很強烈，散發著獨特的氛圍。
但應該有人會覺得只有兩種顏色很難搭配吧？

（互補色範例）

不搭配同色系，
無調和感的配色

搭配同色系，
更有調和感的配色

這時你可以使用兩種互補色，再搭配其中色的同色系顏色，就能取得色彩平衡。

有的互補配色不會產生衝突感，那是因為「人們熟悉的配色」看起來比較自然。比如
「紅葉」、「萬聖節」、「聖誕節」之類的主題配色。因為我們腦中已對這些顏色有了想
像，所以即使是互補色也不會給人不自然的感覺，看起來反而很和諧。

（萬聖節）　　　　（聖誕節）

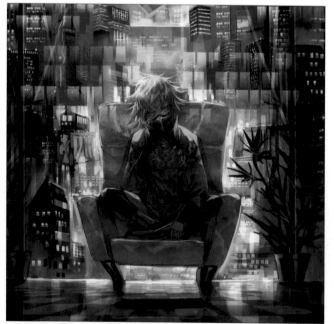

在藍色中加入橘色，讓人物更顯眼的示範

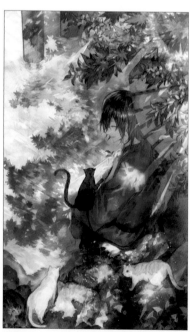

紅葉

CHAPTER 3

主題色

黄

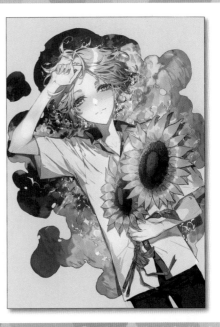

The theme color is "yellow"

人物上色

CHAPTER1、CHAPTER2是以人物為主的插畫,從本章開始進入進階練習。不過,突然就想畫滿的背景可能會在途中遇上挫折,所以還是從局部的背景插畫開始練習吧!

01 以灰色單色畫法塗上底色

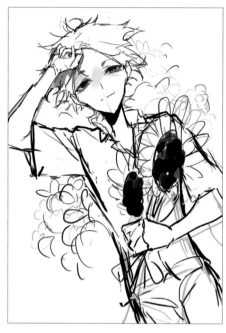

CHAPTER1已說明過,範例將以厚塗法上色。在開始厚塗前,首先要運用灰色單色畫法做好事前準備。

這是草稿。在厚塗插畫中採取灰色單色畫法,相當於草稿的底色,因此這裡只畫線稿。或許可以在背景中畫一灘水窪……我腦中想著模糊的畫面。

依照CHAPTER1的做法,在灰階狀態下描繪陰影。此外,還要先用灰色畫出水窪的範圍。將背景與人物畫在同一個圖層,目的是為了讓插畫更和諧。

1
我想繪製一幅明亮的插畫,因此整體的灰色陰影處都要增加亮度。

2
在這個階段仔細地刻畫臉部,後續作業會更輕鬆。

3
大致畫好陰影後,將圖畫合併起來,新增一個覆蓋圖層並進行上色。

4
在皮膚區塊使用一個新圖層,改為實光模式,用橘色呈現明亮感。

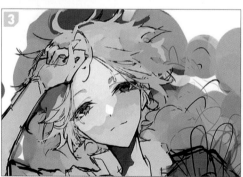

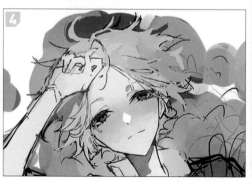

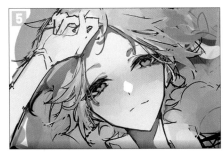

頭髮和眼睛的部分，按照皮膚的畫法不斷疊加顏色。

更改眼睛的顏色並刻畫細節，這樣就差不多完成了。眼睛是很重要的部位，先畫眼睛更容易平衡其他部位的比例。

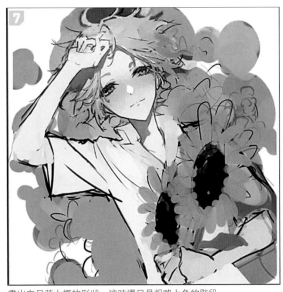

畫出向日葵大概的形狀。這時還只是粗略上色的階段。

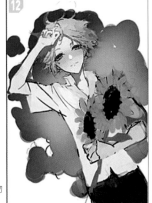

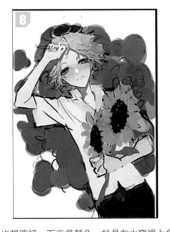

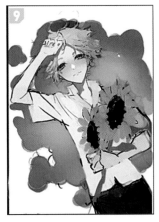

我也想確認一下背景顏色，於是在水窪裡上色。之後會在水窪上繪製天空的倒影。
圖層是塗上水藍色的實光模式，而不是覆蓋模式。不使用覆蓋模式是因為顏色會愈來愈淺。

在實光圖層中，用選擇範圍工具選取水窪的上色區塊，在上方疊一個普通圖層，畫出漸層的天空。加深邊緣的顏色，在人物周圍畫出明亮的漸層色。

大致完成插畫的意象後，剪裁人物，將角色與背景分開。
如果繼續在同一張圖層作畫，後續調整或細節刻畫會很不方便，在決定畫面的階段分開角色與背景的圖層，後續作業比較輕鬆。

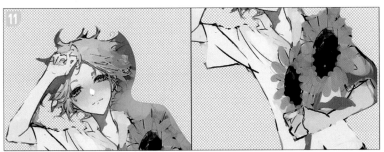

用套索工具將人物粗略地切割下來，用橡皮擦工具擦除細部背景，但不需要太仔細。畢竟厚塗法還是得繼續堆疊上色。

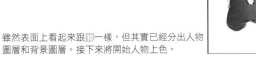

雖然表面上看起來跟10一樣，但其實已經分出人物圖層和背景圖層。接下來將開始人物上色。

插畫的底色已經完成,接下來要依照CHAPTER1的畫法進行人物上色。基本上色順序是:先抓出人物的輪廓,用滴管吸取顏色,將顏色塗開並疊加新的顏色,繼續暈染顏色,最後再畫一次線稿。

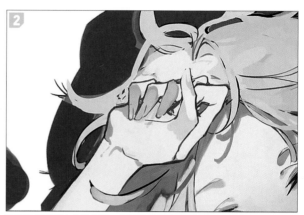

頭髮只有事先粗略上色而已,因此要先畫出頭髮的輪廓。描繪頭髮時我用了筆刷工具的扁形記號筆。扁形記號筆可以畫出漂亮的深淺變化,我經常使用。

重複先擦除再上色的步驟,直到畫出滿意的形狀為止。厚塗的好處就是可以不斷地重畫。

草稿階段已經仔細畫過眼睛,所以本來就很完整。接下來要繼續加強細節。

襯衫也是先以線條畫出輪廓再開始上色。

畫出陰影,繼續仔細上色。

差不多畫到最後了,雖然看起來不太清楚,但我有在沉入水中的頭髮上方,添加一些沒浸到水的頭髮。

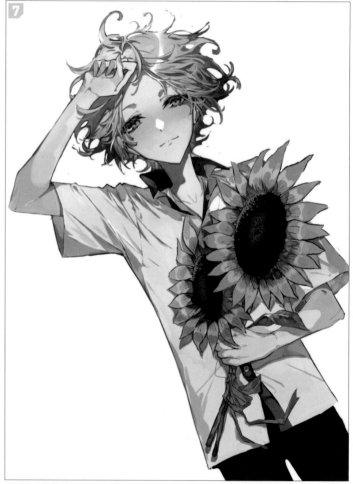

原則上,上色時要觀察人物與水窪背景之間的平衡,但人物和背景是分開的,只有人物的最終畫面是這樣。

02 繪製向日葵

由於花朵意外的難畫，我們往往會仰賴花朵素材或筆刷。善於使用素材的人用素材製作當然完全沒問題，但素材有時很難融入插畫。遇到這種情況時，請從頭開始繪製花朵吧！當然，準備照片之類的參考資料，邊觀察邊上色是很重要的事。

01 繪製花瓣

建立一個新圖層，從線稿開始畫。

草稿還看不出花的樣子，只有大概想像的大小或朝向而已。

準備向日葵的照片，觀察真實的向日葵，先用濃水彩工具畫出花瓣的形狀。

慢慢改變花瓣的方向及尖端的形狀，避免所有花瓣的形狀一致才能表現出自然的感覺。

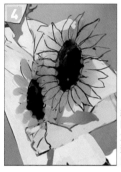

線稿完成。這個階段還不需要畫太好看，只要大致畫出形狀就沒問題了。

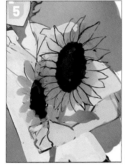

建立一個新圖層，在中間的種子裡粗略地上色。畫出圓形弧度，遮住花瓣的根部。

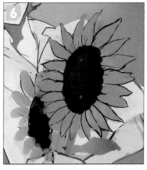

沿著線稿大概塗上顏色。稍微塗出去也沒關係。

建立一個新圖層，使用普通模式，選擇飽和度、明度高於底層黃色的黃色，依照花瓣的輪廓在花瓣正中央畫出高光。

用橡皮擦清除上色處的上下端，並將顏色暈開。這樣就有光澤感了。

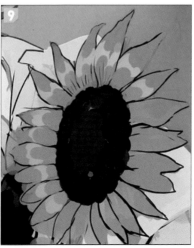

其他花瓣也以同樣的方式上色。

在花瓣根部使用色彩增值圖層，塗上暗色的陰影。畫出略尖的三角形。

在深色陰影中混入白色，藉此增添空氣感。

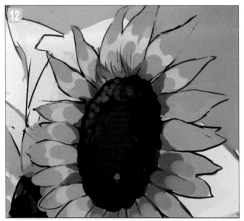

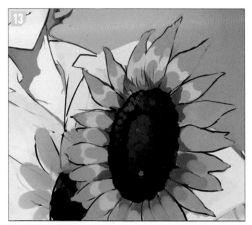

也在其他花瓣裡增加空氣感，並且用淺褐色在中央點壓出紋路。

為了加強中央隆起的感覺，在上面疊加明亮的顏色。

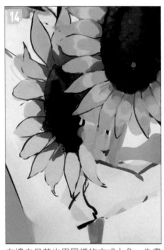

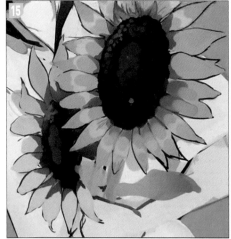

左邊向日葵也用同樣的方式上色。先畫花瓣的輪廓，再大概塗上底色。

種子區塊也透過疊色來表現出立體感。

莖部和蝴蝶結也以相同方式畫出輪廓、上色、加入陰影，最後再畫一次線。

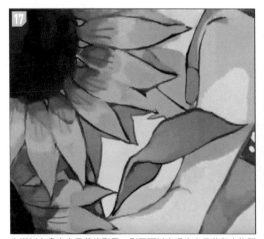

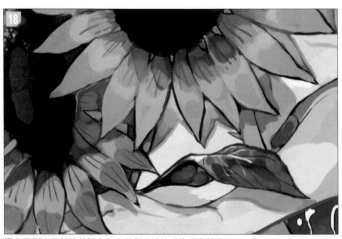

在襯衫上畫出向日葵的影子。影子可以表現出向日葵與人物間的空隙。

再次回到向日葵的花瓣上，在陰影的邊緣畫上深色線條。

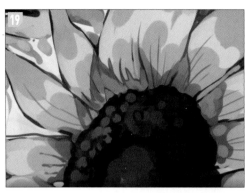

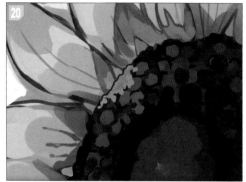

在花瓣根部的褐色陰影中添加白色,將顏色調淡。只在留下深色線條,自製水彩邊界。

更仔細地刻畫種子。畫出許多淺褐色的小顆粒。

不必在整片種子上畫顆粒,只畫在照到強光的局部就好,中間也添加一些更小的顆粒。

22
左邊的向日葵也以同樣的方式作畫。

加上一些浮在水面的花瓣,畫出花瓣不規則散落的樣子。

花瓣不是完全浮在水面上,而是有點浸在水中的感覺,為了呈現這樣的效果,水窪的顏色擦除並隱藏上半部的花瓣。

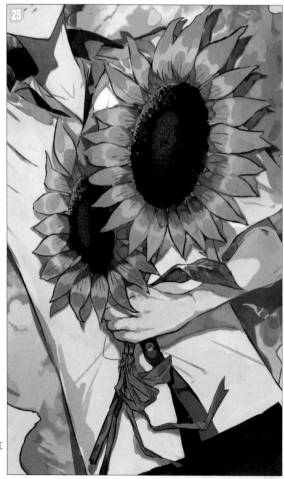

在向日葵與影子之間畫出紅色邊緣線,藉此突顯整體。這樣向日葵就完成了。

03 繪製天空

畫出水窪中的天空倒影,加上白雲以呈現出和煦的夏空。雲朵的形狀很難捕捉,小心不要畫得太單調普通。

01 繪製第一團雲

基本上只要把握一種描繪雲朵的訣竅,之後就能以類似的方法作畫。首先,請大概畫出一團雲。

POINT

水窪原本只畫了粗略的剪影,這裡要調整水窪的形狀!只要擦出一點凹洞就行了!

修整水窪的剪影。草稿已粗略畫出水窪的形狀,擦出一些凹洞,畫出自然的水窪。

在右上方畫一朵雲。建立一個新圖層,在普通模式中塗上白色。

○往外擴散成雲。畫出許多小小的○,慢慢擴散出去。

不刻意限制形狀,注重隨機感,不斷疊加○。

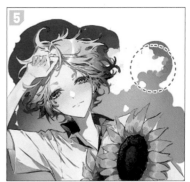

畫出擴散的雲朵後,用橡皮擦工具擦除邊緣並調整形狀。

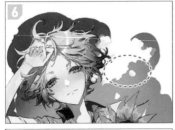

我的插畫屬於仔細描繪細節的類型,所以雲朵也會儘量接近真實的形狀。
根據插畫的變形程度,畫出更簡化的雲朵也完全沒問題。

從這裡開始將雲朵分散,分別畫出大團、中團或小團的雲。

用細緻暈染工具模糊邊緣,用指尖暈染工具擦拭白色邊緣,使顏色更融入。

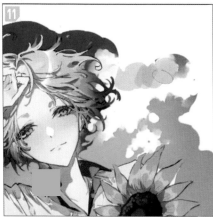

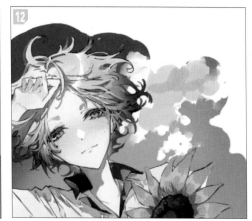

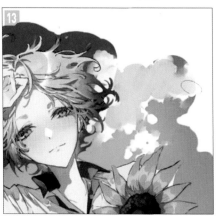

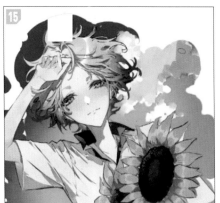

9

上色時往往會把整團雲畫太模糊,這樣反而看起來不像雲,請多加注意。將一部分的雲暈開,一部分用硬筆刷擦除,製造強弱變化才是上色重點。

10

雲其實沒有想像中的那麼模糊,所以裂縫的部分不能暈開……為了畫得更清楚,反而要用橡皮擦切出弧形。

11

建立一個新圖層,畫出雲的第一層陰影。筆刷使用扁形記號筆。

12

一邊疊色,一邊塗開顏色。疊色的地方形成深淺變化,呈現出更好的效果。

13

用滴管吸取天空的顏色,並且混入灰色區塊。有意識地使用偏水藍的灰色。全部塗灰色會變成陰天,因此請使用混合灰色與水藍色的顏色。

14

不要在整片雲朵中塗滿陰影,需保留一些白色。白色區塊是環繞雲朵的光,可以增加立體感。

15

在第二層陰影中增加暗部。選擇使用很顯眼的深色。

16

與下層陰影相互暈染。

保留一些暗部，暈
染成有點像斑點的
樣子。

建立一個新圖層，在陰影上
畫出白色雲團。雲團不是圓
形，而是細細的線條。藉由
這種白色雲團增加雲的厚
度。

畫好之後，以同樣的方式暈
開邊緣，擦拭修整形狀。

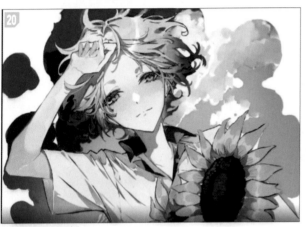

與下層的雲互相融合。

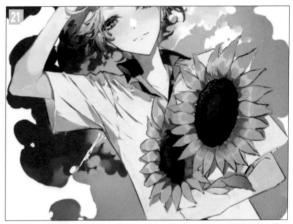

飛機雲的線條具有引導目光至人物身上的效果。雲朵是引導視線的好
方法。

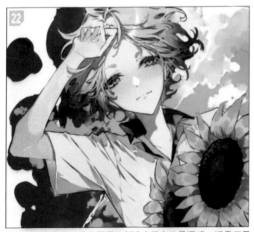

除了畫白雲之外，畫烏雲還能製造出天空的景深感。插畫背景
是晴朗的藍天，所以要用藍色調的顏色繪製烏雲，才能避免顏
色過重。反覆使用細緻暈染筆刷擦拭，用橡皮擦修整形狀。

都是暗色並不好看，因此要
適度加上白色暈染。製造層
次感是很重要的事。

也在白色雲團中畫一些烏
雲。
大片雲朵中有一些小雲是這
個畫面的意象。

由於後續會在背景中加上黃色，為了黃色與背景的邊界更清楚，先畫出水窪的邊緣線。

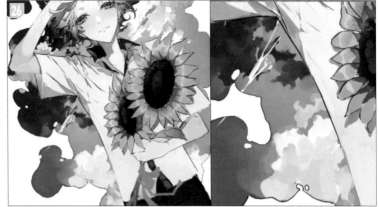

畫出整個水窪的邊緣線。下方也要畫一些雲。一邊確認畫面平衡，一邊上色，以免畫出相同大小的雲。

最後使用色調分離濾鏡。如此一來，暈染的地方會分離出清楚的顏色，形成複雜的色調，使細小的線條更明顯。

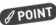
POINT
畫出有大有小、形狀各異的雲，將不規則感表現出來吧！

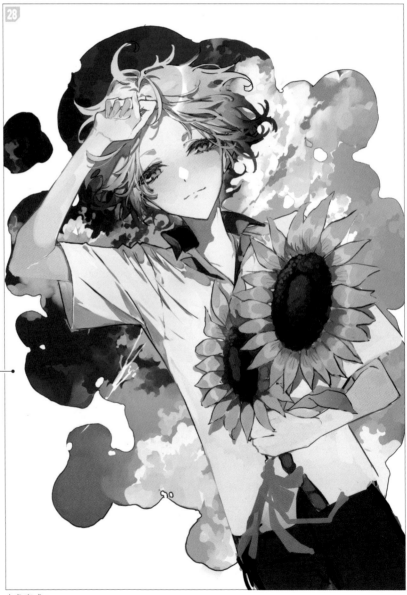

上色完成。

水面的表現方法

只在水窪裡畫了天空，看起來還是不像水窪。接著還要增加角色沉入水窪的表現。

使用白色沾水筆工具，仔細動手繪製水面。在人物周圍畫出凌亂的線條，儘量呈現出不規則感。畫一些線條或圓形，並且互相組合搭配。

在水窪裡畫出高光，同時要留意水面的變化。

我想表現頭髮沉入水中並照到陽光的效果，新增一個加亮顏色（發光）圖層，只在髮尾添加水藍色的亮部。

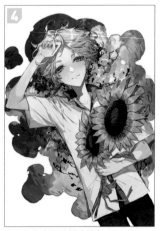

將白色的水面線暫時塗黑。

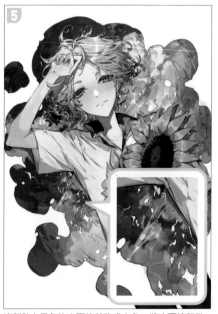

複製貼上黑色的水面線並改成白色，將水面線稍微移開，讓水面看起來更立體。

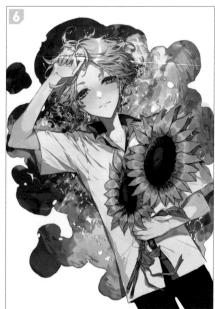

提亮水面的區塊，上色完成。

05 調整、加工

插畫差不多已經完成了，接下來將加工調整色調。

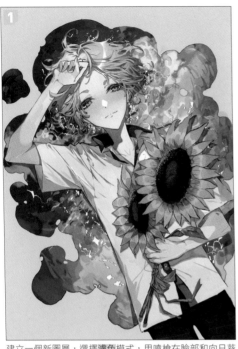

建立一個新圖層，選擇濾色模式，用噴槍在臉部和向日葵中塗上粉紅色。上色的地方會因此變亮。

建立一個新圖層，選擇排除模式，在人物與水窪區塊疊加黃色。

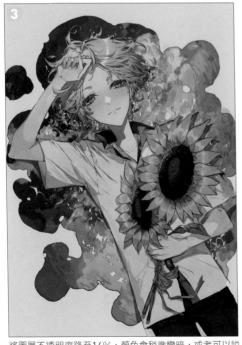

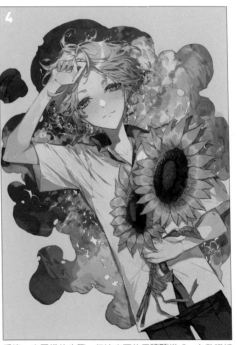

將圖層不透明度降至14％，顏色會稍微變暗，或者可以說看起來更藍了。

重複一次同樣的步驟。但這次要使用排除模式，在整張插畫中疊加黃色。插畫的顏色變暗了。

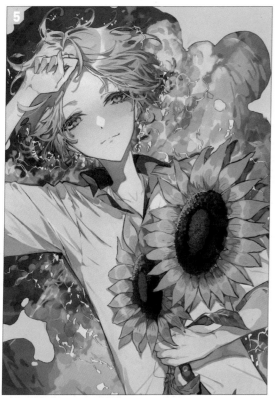

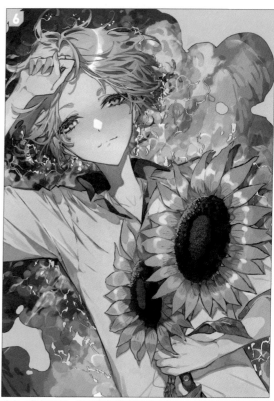

建立一個新圖層，選擇實光模式，加強臉部的紅暈。再新增一個圖層，選擇覆蓋模式，在皮膚與向日葵上畫出黃光。剛才的排除模式讓顏色變暗了，因此要提亮才行。

建立一個新圖層，選擇加亮顏色（發光）模式並仔細繪製亮部。在水面、頭髮、臉部等處畫出亮部。

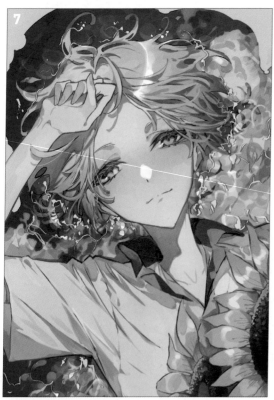

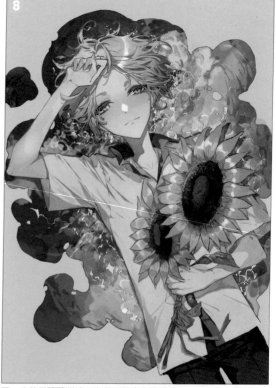

使用色彩增值模式，稍微調暗眼睛的顏色。

再一次使用排除模式，在整個插畫上塗滿顏色。不斷調整到自己滿意為止。

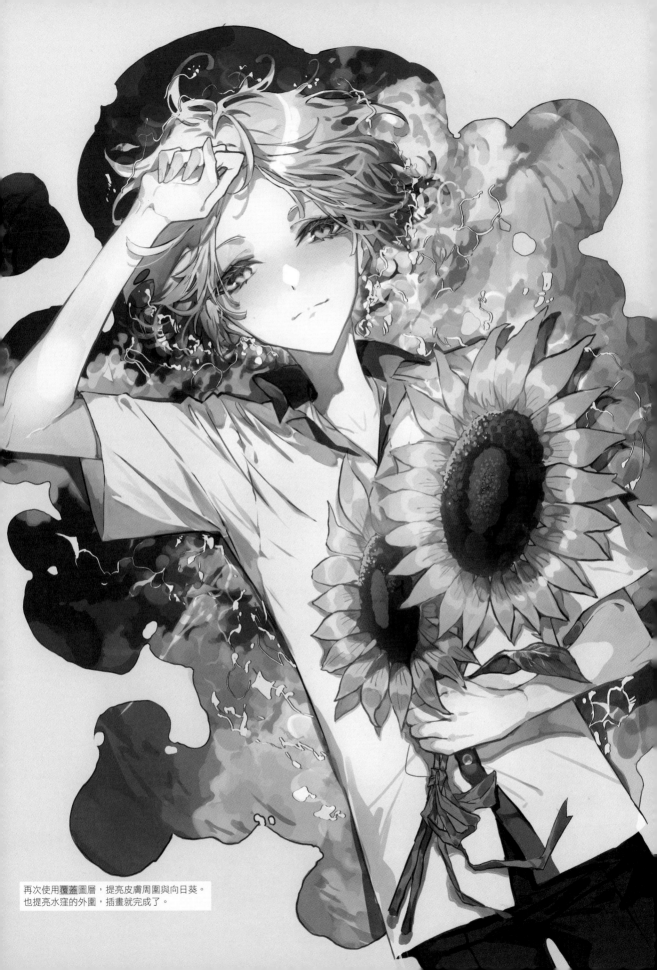

再次使用覆蓋圖層，提亮皮膚周圍與向日葵。
也提亮水窪的外圍，插畫就完成了。

黃 主題色 色的搭配方法

第3幅畫的主題色是黃色。黃色很明亮，容易令人聯想到夏季花朵——向日葵，是一種給人強烈夏天印象的顏色。因此，我畫了一幅充滿夏季氛圍的插畫，有天空、水、向日葵以及爽朗的青年。黃色的明度看起來比較高，很適合在背景中單獨使用這一種原色。

請問你覺得左方的3原色當中，哪個顏色看起來最明亮？大部分的人應該都會回答黃色吧！亮度順序看起來是不是黃→紅→藍？

但其實，3種顏色的明度和飽和度都在完全一樣的位置。

人會因為眼睛錯覺或色彩意象，而將相同明度與飽和度的顏色看成更亮或更暗的顏色。黃色給人的印象（即使是錯覺）是看起來很明亮的顏色。因此，在後面塗上黃色一種原色，並在人物或其他地方使用其他顏色，那就算不特別講究明度或飽和度差異，視線也會停留在人物上。

為了在插畫中營造夏天的感覺，使用黃藍互補色來突顯插畫。此外，藉由眼睛的黃色、向日葵的黃色、背景的黃色將藍色包圍起來，中和顏色並呈現統一感。

飽和度與明度相同的顏色

互補色

將顏色包圍

有背景顏色

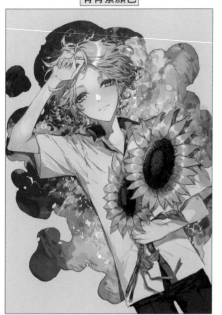

無背景顏色

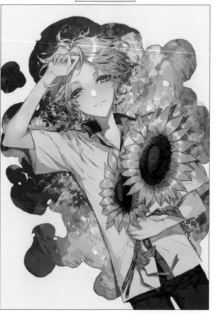

此外，最後加工時在插畫上方疊加一個藍色的排除圖層，增加整體的黃色調，製造色彩的統一感。

雖然白色背景也不錯，但黃色更有夏天的味道，也跟溫柔青年的形象很搭。

CHAPTER 4

主題色 緑

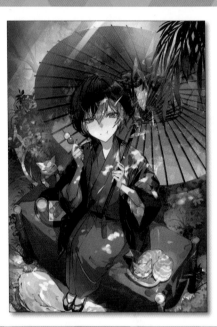

The theme color is "green"

01 人物上色

CHAPTER4的插畫以穿透枝葉間隙的陽光與少年為主,並加入大量的樹木或草之類的元素。我會從本章開始增加背景,但繪圖流程不變,一樣從人物開始上色。

01 繪製草稿～線稿

本章的人物會先畫線稿再以水彩上色。因此,草稿階段就要先仔細刻畫光源或陰影到一定的程度。

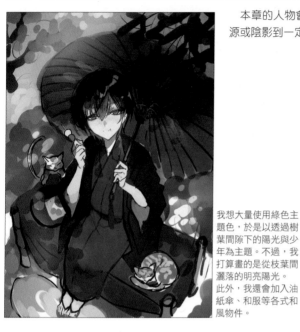

我想大量使用綠色主題色,於是以透過樹葉間隙下的陽光與少年為主題。不過,我打算畫的是從枝葉間灑落的明亮陽光。
此外,我還會加入油紙傘、和服等各式和風物件。

構思過程遇上了很多問題,所以這次有作廢的方案。本來想畫七夕氛圍的插畫,但後來覺得顏色太接近藍色,於是決定不採納。

一開始先畫出這種粗略的意象圖。然後再慢慢增加細節並畫出草稿。

完成草稿後,沿著草稿描線。背景則不必畫線,直接厚塗上色,只要畫人物的線稿就好。
描線筆刷是濃水彩工具。濃水彩工具的特色在於顏色不是全黑的,可在線條深度中加入強弱變化。

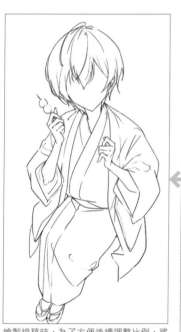

繪製線稿時,為了方便後續調整比例,將臉部和其他部位的圖層分開。

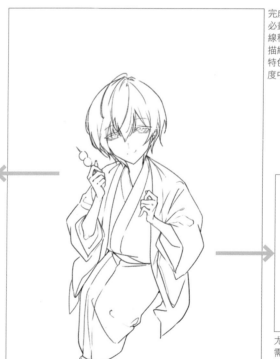

尤其是眼睛的位置和大小,之後常常需要確認比例並加以修改,事先將圖層分開比較好。

完成線稿後，從人物開始上色。CHAPTER2基本上都是疊加一個普通圖層，直接在陰影處塗上陰影的顏色。但本章會在底色圖層上方疊加色彩增值圖層並使用剪裁功能，在上面畫出陰影。哪一種畫法都可以，以自己順手的方式上色就行了。

之後會再加畫樹葉縫隙的陽光，請先正常上色。

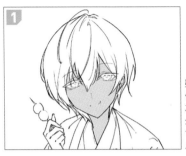

雖然也可以先塗上每個部位的底色，但因為和服角色的分區較少，每個區塊都從底色開始畫到陰影完成。

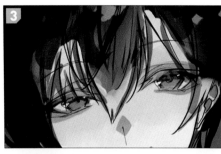

在皮膚上面疊加頭髮的顏色，底色和陰影都要上色，有點塗出去也沒關係。注意陽光的位置，畫上深色的陰影。

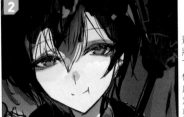

畫好皮膚的底色後，將配色草稿墊在底下，一邊確認其他部位的顏色，一邊畫出皮膚的陰影。隨時注意整體的比例是很重要的上色技巧。

用淺紅色描出眼睛的邊緣。眼睛是插畫中第一個被注意到的部位，我經常會強調眼睛。

塗上底色，在手背附近加入紅色漸層，然後再畫上陰影。

在大面積的陰影中塗上明亮的顏色。這麼做可以讓邊緣更明顯，呈現水彩邊界般的效果。

糰子

↓

畫好糰子的底色後畫上陰影，畫出柔軟的感覺，並在加亮顏色（發光）模式中塗上亮部，確保糰子不是完全的球體。

左手也用同樣的方式畫陰影。我想呈現出骨感纖細的手指，所以陰影畫得特別仔細。

也在手背、指尖等部位的大面積陰影中添加明亮的顏色，突顯陰影的邊緣。

CHAPTER 4　人物上色

03 頭髮上色

畫好皮膚後,繼續畫頭髮。雖然少年的頭髮是黑色,但要注意不能畫成全黑,尤其是照到陽光的地方會透成褐色。但是要一邊觀察比例一邊上色,避免整顆頭都變成褐色。

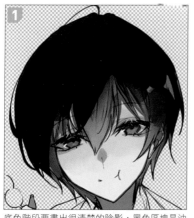

底色階段要畫出很清楚的陰影,黑色區塊是油紙傘落下的影子範圍。

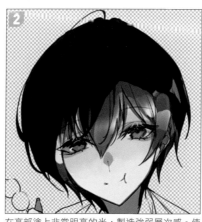

在亮部塗上非常明亮的光,製造強弱層次感。使用加亮顏色(發光)模式繪製亮部。

用橡皮擦清除亮部的上下端,呈現自然的頭髮光澤。

從上面的頭髮加入藍色漸層以營造空氣感。有些地方畫上細緻的陰影,有些地方則減少陰影,做出層次變化感。注意不要加入太多資訊量。

最後加上細細的褐色髮束。

POINT

這裡是最強烈的受光處,請畫出明亮的瀏海及褐色的頭髮。
陰影處要加深,不要畫太精細。

臉部上色完成。受光側的瀏海附近有細緻的亮部和陰影,但陰影部分要畫簡單一點,重點在於製造資訊量的變化,讓頭髮看起來更清楚。

04 和服上色

　和服的上色重點是陰影不要畫太細。基本上和服的材質都比較厚，不容易產生細小的陰影（薄布料才會有細小陰影）。因此，請大概畫出陰影的形狀，一邊留意和服的材質感一邊上色。

塗上底色，畫出陰影。頭髮的顏色很鮮明，所以和服也畫得差不多清晰，但不需要像頭髮那麼鮮豔。

注意不要畫出太細小的皺褶，大膽地使用大面積陰影。

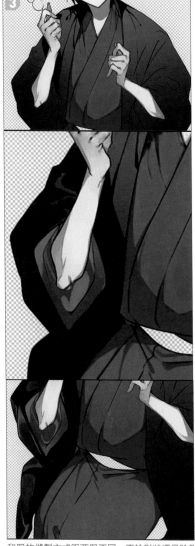

和服的縫製方式跟西服不同，不論形狀還是陰影都非常難畫。建議你邊看參考資料邊上色。我自己每次畫圖也會看著資料上色。

人物上色完成。由於後續將繪製枝葉間的陽光，因此人物要保持簡潔。

在木屐中加入光亮以表現光澤感。

02 繪製油紙傘

接下來,我們將繪製人物以外的其他小物和背景。首先要畫的是油紙傘。雖然傘骨很多,看起來很難畫,但大部分都是由圓形工具和曲線工具組成,實際上並沒有那麼困難。這裡會仔細說明製作過程,請務必挑戰看看。

在人物下方建立一個圖層資料夾,在資料夾中作畫。第一步,用橢圓工具畫一個大圓。將圓形放大或縮小,用旋轉工具將圖形調斜一點以配合人物的位置。

決定傘的中心點。中心點在圓形偏上的位置,而不是正中央。人物斜斜地拿著傘,所以傘是傾斜的。畫出兩條交叉的線作為參考標準。

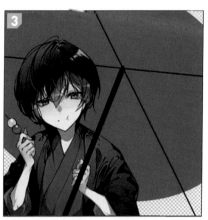

用直線工具從中心點畫出一條粗線讓人物握住。握住的部分就是傘柄。

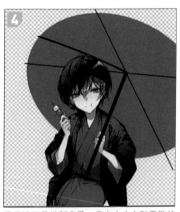

用曲線工具繪製傘骨。畫出由中心點發散的放射狀線條,呈現略微向上彎曲的弧線。線條稍微超出紅色圓形。

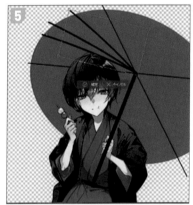

將先前畫好的線條大量複製貼上。使用變形功能調整或旋轉每一條線,使線條之間的寬度一致。

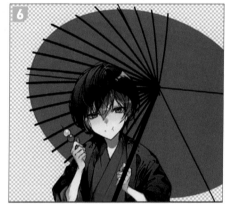

完成一個段落後,將圖層合併,繼續複製圖層並重複畫線。

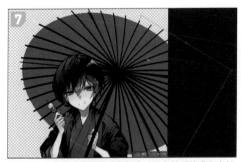

將整個左半部的傘骨圖層複製起來,貼上並反轉成右半部的傘骨。目前為止都不需要徒手畫線,全部使用圖形工具製作。

將傘骨圖層合併並複製一個圖層。底下的傘骨維持黑色,複製的傘骨圖層改為灰色,將圖層稍微移開就能讓傘骨更立體。

擦掉超出雨傘的傘骨,統一長度。在傘骨中塗上灰色光澤以呈現強弱變化感。

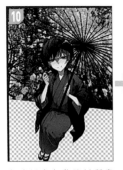

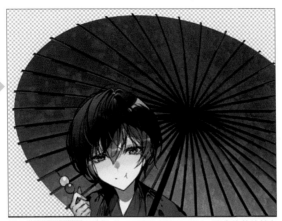

10 在油紙傘上黏貼材質素材。素材是自行拍攝的小花照片，我經常使用（詳細說明請參考p150）。對著雨傘區塊使用剪裁功能，就能將材質單獨貼在傘上。

使用實線疊印混合圖層模式，不透明度降至15%，雨傘的花紋就完成了。為了增加下面的亮度，傘體本身也要加入漸層效果。

11 在傘柄上畫出開傘的零件。

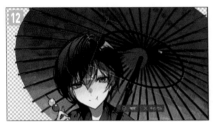

12 再次使用橢圓工具。做一個黑色的小橢圓形，跟傘一樣傾斜。

13 用曲線工具將零件與圓形連接起來，畫出向外微彎的弧線。

14 依照前面的做法，將線條複製貼上，大量製作傘骨。

15 大量複製貼上傘骨後，傘骨的根部變成全黑了，用橡皮擦擦出縫隙。

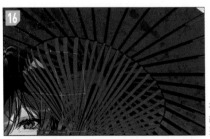

16

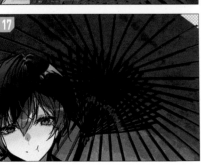

17 畫上一些光澤，中央的骨架就完成了。

18 複製貼上後，用網格變形功能調整形狀。

徒手畫出細小的線條。

19 將手擋住的傘柄區塊擦除。

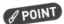

⸜ POINT
原則上都以複製貼上功能製作，訣竅是只在有異樣感的地方手動調整。

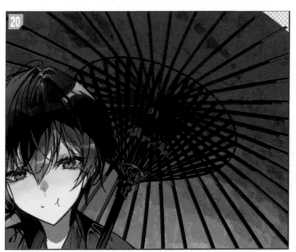

在傘柄前端加上裝飾繩。

在中心點的部分畫上零件。確實描繪零件等物品才能呈現雨傘的感覺。

畫面以外的部分也要上色。

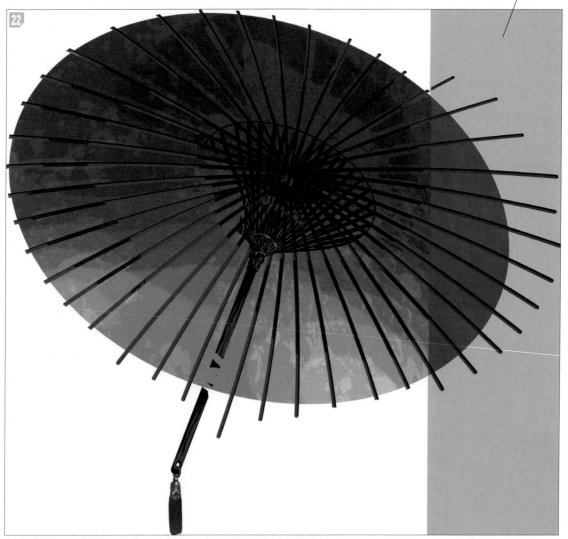

油紙傘繪製完成。徒手畫傘太辛苦了,用直線工具繪圖更輕鬆,請一定要試看看。

最後在雨傘上使用色調分離濾鏡,做出鮮明的花紋。花朵的照片變成漂亮的花紋。

簡單描繪天空的方法

CHAPTER3介紹了徒手繪製天空的方法，但準備天空的照片，可以更輕易地畫出天空。只要有手機，任何人都能拍出天空的照片，請以輕鬆的心情嘗試看看。

我不擅長畫天空，所以有時會以照片代替。

左方照片是我從超市回家時看見的雲，當時覺得很漂亮就用手機拍下來了。手機照相功能的畫質已經很夠用了，平常養成拍照的習慣，各式素材增加對畫圖很有幫助。

用自動選擇工具多次點擊需要用到的雲，建立雲朵的剪影選擇範圍。

新增一個圖層，在上面塗滿白色。

製作天空的底色。

將剛才塗滿白色的雲複製貼上。

電線的部分沒有選取範圍，將裂縫填滿顏色。

複製貼上一張雲的圖層，將雲改成陰影的顏色（使用偏藍的灰色）。

將雲的陰影顏色圖層往下挪一點（對白雲使用剪裁功能更方便）。

徒手加上一點高光或陰影。

依照作畫風格或個人喜好，用細緻模糊工具稍微暈開邊緣就完成了。

03 繪製椅子

畫好人物之後,終於要開始畫背景了。首先要繪製的是少年坐的椅子。這種椅子是和風長椅,形狀很簡單。

01 繪製椅子

在人物圖層下方墊一張配色草稿圖層,直接在這個圖層中上色。首先從長椅開始,上面有紅色的布,一邊畫出布料輪廓,一邊塗滿顏色。

塗上陰影,上色時要參考照片資料,觀察布料彎折的樣子。

 → → → →

椅腳是竹子製的,將竹子畫出來。先大致畫出椅腳的剪影。不要畫直線,在竹節的地方稍微改變角度。

在竹子內部塗滿白色。

然後在裡面塗上暗綠色,將顏色暈開。

將竹節的立體感呈現出來。

竹竿的部分也要一邊參考照片,一邊描繪陰影。有些地方細緻,有些地方簡單,畫出層次變化。

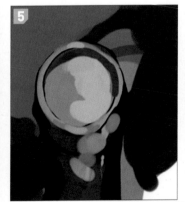
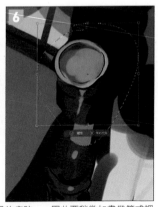

用套索工具選擇左下角的竹子,複製竹子並貼在其他角落。如果只有複製貼上,一下就會被看出「複製過的痕跡」,因此要稍微加畫幾筆或調整長度,消除複製的感覺。

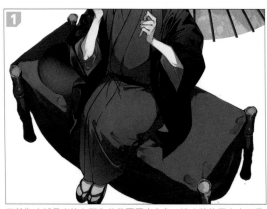

目前為止都是直接在配色草稿圖層中上色，這次將使用套索工具取出椅子本身的輪廓，將草稿和圖層分開來。

用橢圓工具繪製托盤。畫出橢圓的黑色輪廓，並加入漸層效果。在上面加一些紋路就能輕鬆畫出托盤。在托盤的邊緣畫陰影以增加立體感，使托盤更立體。

用長方形工具畫出承裝糰子的盤子。將盤子的邊角畫成弧形。

同樣在盤子裡畫一些紋路就能馬上變成和風盤。

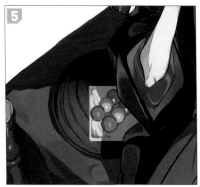

只畫一串糰子，用複製貼上功能變成2串。

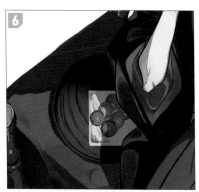

因為和服的影子落在盤子上，除了托盤和盤子上有陰影之外，糰子也要畫出陰影並調暗顏色。

橢圓工具也是用來畫茶杯的好幫手。畫出橢圓形的茶杯區塊，裡面再畫橢圓形的茶。

繼續繪製茶杯，茶的部分也畫上亮部和陰影就完成了。

繪製規律工整的物品（圓形或四角形）時，可以用圖形工具輕鬆畫出正確的形狀。
　　或許有些人認為不應該用圖形工具畫圖……！但其實能用工具畫的部分就用工具解決，這麼做不僅能縮短作畫時間，還能把時間分配給其他部分，提高插畫品質，我謹記著這個觀念。

04

繪製草木

繪製人物周圍的草叢。一樣使用複製貼上功能製作,可以輕鬆模仿草叢的形狀。覺得背景很難畫的人請務必挑戰看看。

01 繪製草叢

首先,建立一個葉子圖層,徒手畫出複製用的葉子。

思考複製貼上後的位置,畫出朝向各個方位的葉子。剪影很重要,所以葉子不必畫太仔細。

將葉片複製起來,並且貼成圓形。複製貼上後稍微改變角度,降低複製過的感覺。

只用複製貼上功能就做出草叢了。將複製後的葉子合併,建立一個草叢的圖層(最開始畫的2不要合併,請將圖層分開)。

複製一個4圖層,製作2個一樣的葉子圖層。選擇4複製圖層的其中一個圖層(下面的圖層),將葉子的縫隙填滿。

選擇未填滿4縫隙的那一個圖層。

在6的上方新增一個圖層並使用剪裁功能,加上漸層色調。

複製貼上4並移動位置,加深葉子的顏色,做出有陰影的草叢。

陰影面增加後,接著複製疊加明亮的葉子。這樣就能做出漂亮的漸層色調。

徒手加畫一點細節。刻畫局部細節,可以讓葉子更有立體感,還能消除複製過的感覺。

陰影區塊不需要畫出葉子的輪廓，一點一點地上色就能營造氛圍。

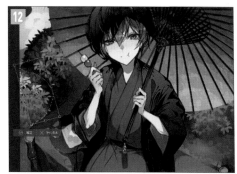

將 **11** 複製起來，貼在人物周圍。將草叢改成其他顏色讓畫面更鮮豔，並且減少複製過的痕跡。另外還要適度地調整形狀。

02　繪製森林背景

畫好草叢後，開始繪製最深處的森林。

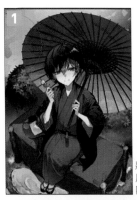

將草稿塗滿顏色，用黃綠色畫出照到陽光的感覺。

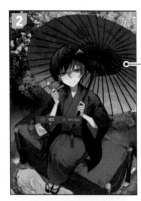

POINT

重複使用一張照片作為材質。只要改變角度或圖層模式，照片就會變成萬用材質！

當作油紙傘花紋的照片材質再次登場。材質只是增添質感的方法，我經常在需要的地方使用同樣的材質。
將材質疊在背景上，改為**實線疊印混合圖層模式**，不透明度降至15%。

材質會變成這樣的紋路。雖然使用的是花朵材質，但看起來很有森林的感覺。

POINT

照片材質上有花紋，所以油漆桶會自動在選擇範圍上色。

選擇油漆桶工具的「參照其他圖層」功能，用油漆桶隨意塗上薄薄的水藍色。

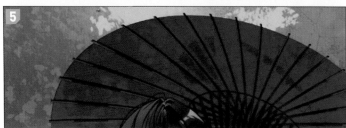

呈現出從森林縫隙看見天空的效果。

CHAPTER 4　繪製草木

05 繪製松樹

繪製插畫最後面的松樹和天空。作畫重點在於不過度強調背景，即使背景的情報量很多也不能太引人注意。這次我想儘量輕鬆作畫。

01 繪製第一棵松樹

首先畫出左上方松樹的剪影。一邊看著照片資料，一邊模仿松樹彎曲的樣子。剪影才是重點，不需要畫出細節。

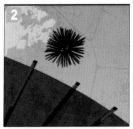

在空白的地方畫出松葉。松葉一樣只要畫剪影就好。葉子的尖端朝向四面八方。

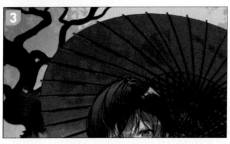

將 2 改成綠色，複製松葉並貼在松樹上。偶爾調整松葉的大小並繼續疊加上去。

將松葉貼成團狀會更有松葉的感覺。松葉團的形狀不能一樣，要貼出不規則感。

一邊觀察照片，一邊在合適的位置上黏貼更多松葉團。

加深後方葉子的顏色，畫出有空氣感的漸層色調，製造遠近感與層次感。

增加前方葉子的亮度，稍微降低不透明度，讓後方葉子透過來，避免前方葉子太明亮。

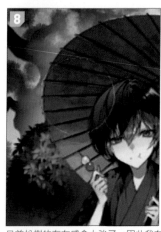

目前松樹的存在感會太強了，因此我在人物周圍塗上有遠近感的水藍色（天空的顏色），藉此增加空氣感。

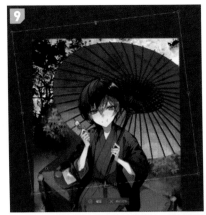

再次使用繪製天空時的照片材質素材，將材質疊上去。圖層模式改為實線疊印混合，不透明度降至15%。

疊加材質讓松樹自動形成紋路感。複雜的材質可以呈現出森林的感覺。

選擇調低不透明度的白色描繪樹皮。不需要在整體上色，只要局部上色就好。

徒手加畫一些松葉以增加立體感，減少複製過的感覺。

將左邊的松樹複製起來，並且貼在右邊。將松樹左右反轉並改變方向，調整到看不出複製過的程度。

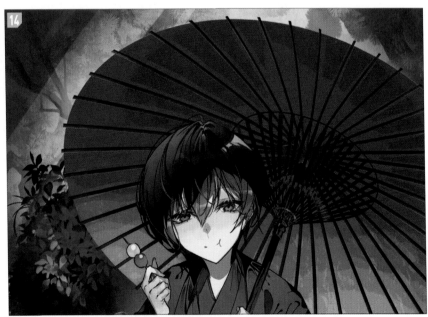

在人物周圍塗上白光，降低松樹的存在感。你可能會覺得仔細描繪的物件被大量擦除很可惜，但背景只是用來烘托人物的素材，保留資訊量的同時也要記得保持低調。

06 繪製枝葉間隙灑落的陽光

終於要開始畫枝葉縫隙下的陽光了。我們也可以運用複製貼上及效果功能，輕鬆繪製枝葉下的陽光，請在各種插畫中多多活用。

01 枝葉間隙下的陽光陰影表現法

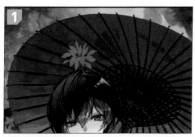

這裡將再次使用「繪製草木」（p86）用過的手繪草圖層。只要動手畫一次就能不斷重複使用，真是方便。

將草大量複製貼上，蓋住人物的頭部和雨傘。

將草改成深綠色。因為繪製黃色草叢時我把顏色改成黃色了，但如果草叢本來就是綠色的話，維持原本的顏色就行了。

在葉子的縫隙中填滿顏色。將外側葉片的輪廓清楚呈現出來。

將圖層模式改為色彩增值，這樣能一下子做出陰影的感覺。

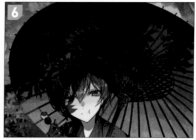

將5複製起來，貼在人物上方。在人物圖層上方使用剪裁功能，讓陰影只落在人物身上。將人物臉上的影子擦掉。

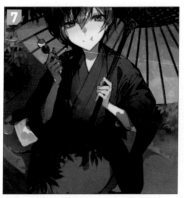

衣服上的影子也要修整，將亮部暈開。

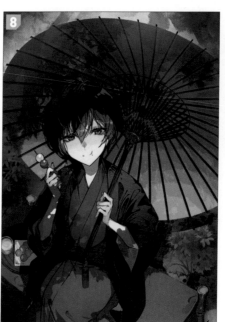

調整陰影的深度，疊加陰影並進行微調。

我想在皮膚上的影子中保留紅色調，所以更改了陰影的顏色。

02 陽光穿透枝葉縫隙所形成的亮部

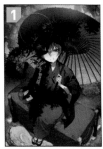

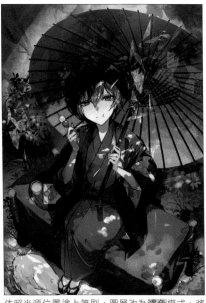

我使用自製筆刷繪製枝葉縫隙下的亮部，是一款玻璃碎片般的筆刷。筆刷圖案是切割成各種形狀的三角形，所以我才想說應該能找到類似樹葉縫隙的形狀。

依照光源位置塗上筆刷，圖層改為濾色模式，將顏色改成黃色就能輕鬆呈現出亮部。

黃色的光

光源在右上方，在濾色模式中用噴槍畫出發亮的光源。

水藍色的光

為了更加強調藍天，在濾色模式中從上面中間添加水藍色的光。

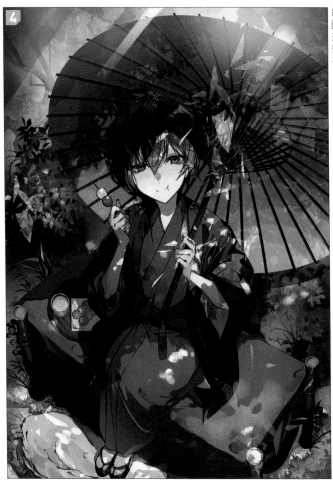

繼續疊加一個加亮顏色（發光）圖層，畫出從光源處灑落的光線。筆刷使用扁形記號筆。扁形記號筆是繪製扁平線條時的得力助手。

CHAPTER 4

繪製枝葉間隙灑落的陽光

在右上方的光源加上色調分離濾鏡，原本模糊的光會產生清楚的層次。

07 繪製柳樹

我覺得背景有點單調，於是加畫了柳葉。在畫面前方置入大片的柳葉，加強插畫整體的景深感。

先徒手描繪柳葉。參考照片資料，將柳月的剪影畫出來。先用一種顏色抓出形狀，再將中間塗滿顏色。

大概畫出柳葉的樣子。葉子的形狀不能都一樣，要呈現出有長有細的微妙變化。

新增一個圖層，在葉子圖層上方剪裁，畫出陰影並提高亮度。柳葉前端的顏色因為照到陽光而變亮。

將 3 複製貼上。改變葉子的大小和角度，用網格變形功能稍微扭曲柳葉的形狀，避免看起來像複製貼上的素材。

繼續複製貼上。這樣看起來很有分量感。

顯示背景時看起來是這樣。加入柳樹後，不僅人物的後面，連頭上和前面都能製造遠近感。

繪製貓咪

畫出一隻在椅子上睡覺的貓。CHAPTER2也有說明過,基本上在畫貓咪時,仔細觀察照片資料是很重要的事。沒有多少專業插畫師能在不參考任何資料的情況下作畫。

01 繪製左邊的貓

直接用配色草稿裡的貓進行上色。因為線條太粗了,我一邊塗掉線條,一邊參考草稿並塗上亮部。

草稿已經塗好陰影了,一邊滴管吸取顏色一邊上色。

更改貓腳的位置,將草稿的貓腳剪下貼上。

照到光的部分要畫出不規則感。畫出一塊一塊的亮部。

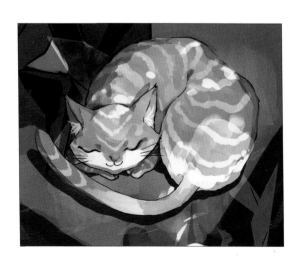

02 繪製右邊的貓

畫出右邊貓咪的輪廓,仔細地描繪。將眼睛、鼻子、嘴巴畫近一點,臉看起來比較可愛。

徒手繪製花紋。這個部分也要一邊觀察,一邊上色。

留意貓身上的凹凸起伏並畫出亮部。

09 調整、加工

插畫差不多快畫好了，接下來只要描繪細節、調整整體色調就完成了。有背景的插畫上色流程較繁瑣，請從人物開始上色，逐一完成各個部分吧！

其實畫面下方也有用到花朵照片材質。若隱若現的花紋可以做出材質感。

石頭和砂礫是用噴槍工具「飛沫」筆刷鋪上去的。小草則是用預設的草筆筆刷繪製。只有這樣感覺不太自然，所以我稍微加畫了幾筆來加強自然度。

原本用心描繪的松樹，最後竟然變得這麼不明顯，但為了畫出好看的插畫，還是要做出取捨。

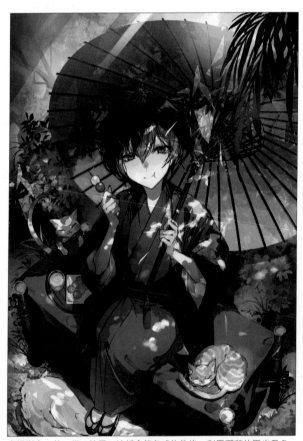

畫好樹木、草、貓、椅子、油紙傘等各式物件後，利用灑落的陽光及色彩調整，完成一幅目光被人物吸引的插畫。

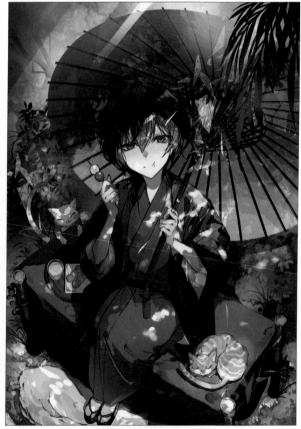

建立一個新圖層，使用覆蓋模式，在整體畫面上疊加一層黃色調。

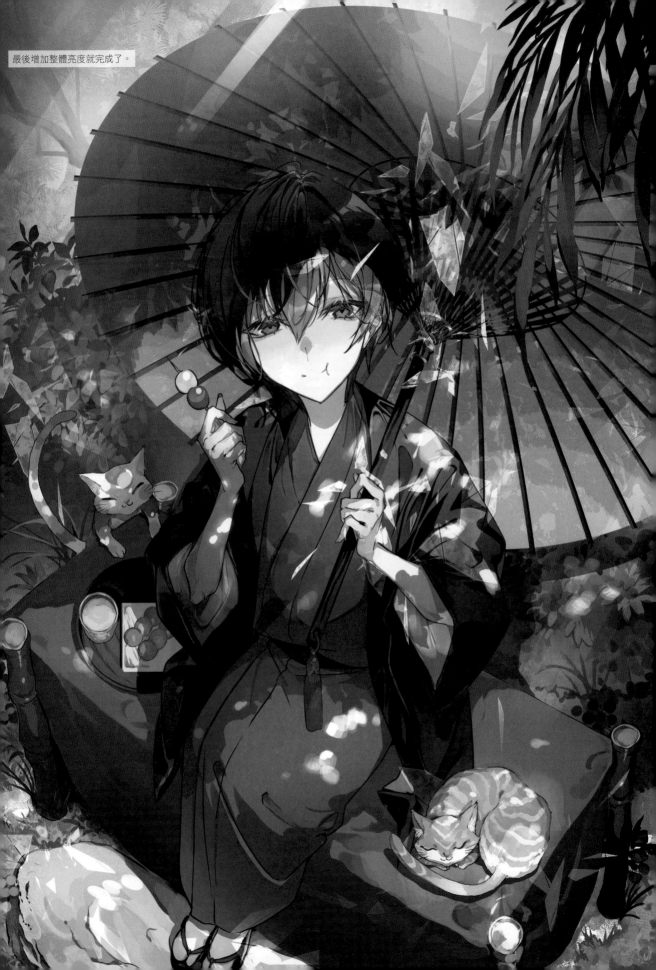

最後增加整體亮度就完成了。

綠 主題色
色的搭配方法

第4幅畫的主題色是綠色。我以最貼近綠色的「草木」為主題，試著描繪和風少年與貓咪。背景統一採用綠色至黃綠色系的顏色，人物周圍加入偏橘的紅色，和服是大自然中少見的藍色（雖然有藍色的花，但沒有藍色的草木），試圖在人物與背景中做出區別。

綠色是黃色和藍色的混色，所以使用混有黃色、帶著強烈橘色調的紅色，以及藍色的和服、黃色的陽光，所有顏色都包含「綠色」元素，顏色很多種但能呈現一致感。

油紙傘或椅子的顏色
接近互補關係的顏色可以襯托綠色，紅色比綠色顯眼，將紅色畫在人物周圍，視線就會被人物吸引。

陽光的顏色
用黃色描繪光亮，畫出鮮豔美好的色調。

綠色
前面是偏黃的綠色，愈後面使用愈偏藍的綠色，將遠近感表現出來。

和服的顏色
藍色是草木中沒有的顏色，既低調又顯眼。

左圖的葉子中，哪一種看起來距離最遠且最自然？

大部分的人應該都會回答右邊有水藍色的葉子吧！在各種顏色中表現空氣透視感時，藍色是看起來最遠的顏色。

一說到天空的顏色，很多人都會想到水藍色，水藍色比紅色或黃色更低調，在透視法中使用水藍色可呈現出自然的色調。但並非所有情況都適用，在空氣透視法中使用照明的顏色、天空的顏色等背景色，可以發揮很好的效果。在藍天中使用藍色呈現空氣透視感，會形成遙遠的自然美麗色調，請一定要嘗試看看。

插畫中的顏色很豐富，有綠色、紅色、藍色、黃色，如果把貓咪也算進去就還有褐色，但視線還是會被人物吸引，這是因為油紙傘落在人物頭髮上的影子非常明顯，是整幅畫中對比最強的地方。

頭髮上有明顯的油紙傘影子 **頭髮上沒有油紙傘的影子**

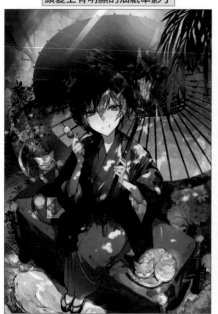 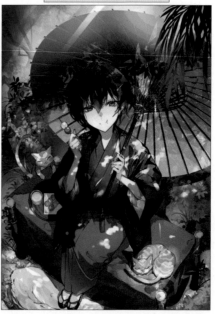

插畫中對比最強的部分

CHAPTER

5

主題色

水藍

The theme color is "light blue"

01 人物上色

第5幅插畫是大海中的女孩與魚群。一說到水藍色果然會先聯想到水吧？CHAPTER3已經畫了水窪，所以本章想為你介紹水中的表現技法。不只要畫出水波的紋路，還要透過光亮或泡泡來提升真實感。

01 繪製草稿～塗上底色

本章從一開始就會採取厚塗上色法。因此，人物的上色方式基本上與CHAPTER1相同。

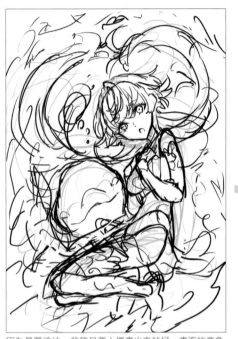

因為是厚塗法，草稿只要大概畫出來就好。畫面的意象是水中的女孩與海豚。

以灰色作為底色。將女孩和海豚畫在一起。

將背景與人物的圖層分開，同時繪製背景。海底比較昏暗，愈靠近水面的地方愈會照到光，因此下方要加入暗色漸層。

在灰色背景圖層上新增一個圖層，塗上海洋的顏色。在覆蓋模式中塗滿顏色。

再疊加一個覆蓋圖層，塗上更深的藍色。顏色變得比剛才更鮮艷了。

疊加一個新的加亮顏色（發光）圖層，在水面上畫出光亮。只要粗略地畫出圓形剪影就夠了。

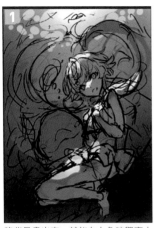

將背景畫出來，就能在上色時觀察人物與背景的平衡。

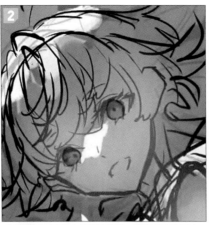

在覆蓋圖層中塗上皮膚的顏色。因為光源在正上方，可以參考CHAPTER1的畫法。

眼睛是最重要的地方，所以要最先上色。我想提亮眼睛周圍，於是塗上明亮的顏色，之後再塗抹暈染。

進行頭髮上色。這次要畫的是白髮，先在整體大致塗滿灰色，接著畫出頭髮的形狀。

依照頭髮的形狀疊加深色。

上層與下層顏色互相暈染。因為人物待在水中，陰影要加入水藍色。

泳衣也是先大概填滿顏色，再畫出線條。先畫出荷葉邊的線條較能掌握凹凸幅度。

畫出荷葉邊的影子。皮膚也要畫上水藍色陰影。

腹部要畫出立體感。決定肚臍的位置後，提亮肚臍的凹陷處。

加深肚臍的線條，畫出弧度並塗上陰影。

POINT

因為人物待在海中，最深的陰影要塗上帶有水藍色的灰色，才能表現出置身大海的感覺。

CHAPTER 5　人物上色

下半身泳衣也要上色。一樣先大致填滿顏色再畫荷葉邊。

沿著荷葉邊的凹凸起伏畫出陰影。

因為不太喜歡荷葉邊的質感和畫法，於是改掉線條並重新上色。有線稿插畫必須先修改線稿再上色，但厚塗插畫可以直接疊加新的線條，修改起來很方便。

修改前只是排在一起的弧線而已，看不出來是荷葉邊，修改後荷葉邊的結構更清楚，更加帥氣俐落。

開始繪製腿部。一邊留意光源，一邊上色。

為了表現置身水中的感覺，在後腳加入水藍色的漸層。

前腳也加上一點水藍色。

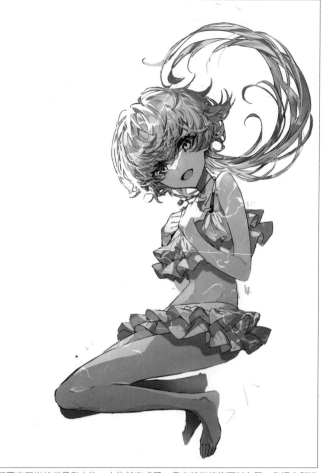

反覆來回描繪背景和人物，人物就完成了。畫出粉紅線條可以在單一色調中製造明亮感。

02

繪製海豚

只有人物顯得太空虛，這時畫出一些動物讓畫面更熱鬧。海豚的表皮質感很難畫，作畫時要仔細參考照片資料喔。

草稿畫得比較凌亂，我重畫了海豚臉部的剪影。注意海豚頭部的陰影，畫出漸層色調。

海豚的特徵是嘴巴，先將嘴巴的線條畫出來。眼睛儘量畫圓一點才能增加可愛感。

在頭頂畫出亮部。因為是在水中，亮部要畫成類似斑紋的樣子。

畫好臉部之後，接著畫出身體和鰭的剪影。雖然草稿有大概畫出剪影，但我覺得海豚在這種角度下不會露出身體，於是決定重新繪製。

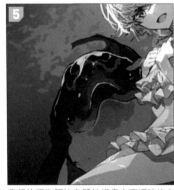

我想依照海豚的身體結構畫出不浮誇的自然體態。暫且將剪影擦除。

加入漸層效果以增加立體感。

露出尾鰭但不露身體，看起來會更自然，於是將尾鰭畫上去。

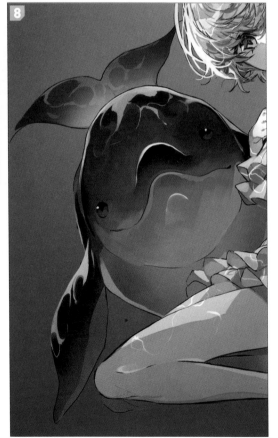

海豚繪製完成。海豚跟人物一樣使用帶有水藍色的顏色。

03 繪製水中景象

水中插畫經常描繪沉入深海的少女、金魚盆中的人物等題材。我想表現出水的真實感，讓水中插畫看起來更有說服力，畫出海中的美麗光亮或夢幻的氛圍。

01 海中表現方法

將背景是大海這件事清楚呈現出來。光透過水在各種角度下反射，在海洋中形成波光，光還會落在人物、魚、珊瑚之類的景物上。將波光（類似發光的線條）畫出來並呈現海中景象吧！

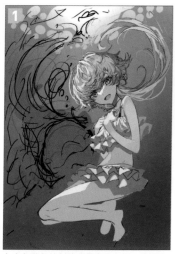

在底色階段繪製的背景漸層色調，這裡會繼續使用。現在看起來還很粗糙，尚未捕捉到海中的質感，我想用材質素材搭配動手刻畫，仔細地表現海中的樣貌。

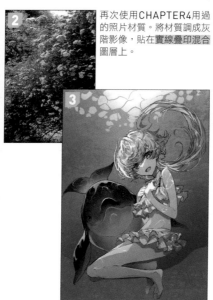

再次使用CHAPTER4用過的照片材質。將材質調成灰階影像，貼在實線疊印混合圖層上。

將照片模糊化，以同樣的方式再貼一張照片。

不透明度降至10%，照片裡的花草就能呈現出好看的海洋紋路。

不透明度一樣降至10%。貼上兩層材質，做出紋路交疊或模糊不交疊的感覺，將大海的深邃表現出來。

02 表現來自地面的光

雖然是以海洋為題材，但可以藉由地上的陽光呈現插畫的明亮感。

底色階段隨意畫了來自地面的光團，將光團切出稜角或以線條分割，畫出細緻的光。

作畫時仔細觀察照片，留意波浪的形狀，就能將光在水中搖晃的樣子表現出來。

03　水波表現方法

這裡也採用CHAPTER3的水面表現畫法。不過因為本章的人物沉在水裡，需畫出水波覆在人物身上的樣子。

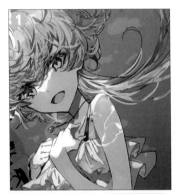

在人物資料夾上新增一個加亮顏色（發光）圖層，用濃水彩工具畫出水藍色的波光。

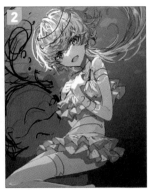

線條的基準方向是這樣。注意人體的立體感，以曲線描繪更多波光。

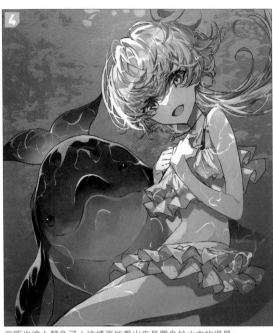

海豚也塗上顏色了！這樣更能看出來是置身於水中的場景。

光從上方照入水中，基本上會反射在物體或地面上。所以上色時要多注意，沒有物體的地方不必畫波光。

04　水底表現方法

插畫的上半部因受到陸地的陽光照射而變亮，海底則相對比較暗。陽光照射的地方會形成影子，因此需要畫出陰影。

在水底畫出人物的影子。在背景圖層資料夾上方新增一個圖層，使用色彩增值模式，畫出一些圓形的團狀物作為陰影。

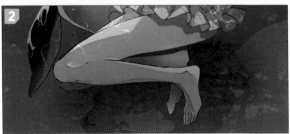

再疊加一個色彩增值圖層，讓整體顏色更昏暗。用噴槍輕輕畫出漸層色調。

繪製泡泡可讓背景更有說服力，營造夢幻的氛圍，做出插畫的流動感。

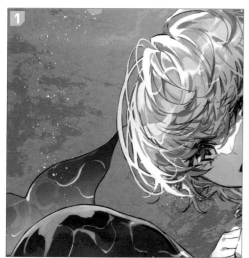

首先畫出細小的泡泡，使用噴槍的「飛沫筆刷」繪製。用白色輕輕點壓就能畫出有強弱變化的泡沫。

繪製泡泡。畫出圓形的剪影，仔細刻畫水的高光並暈染模糊化。最後以線條呈現泡泡的形狀。

將背景改為黑色，使泡泡的形狀更清楚。將泡泡畫成微橢圓形，而不是正圓形。泡泡會往上飄，因此要在上方畫出高光。

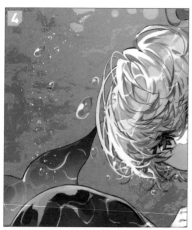

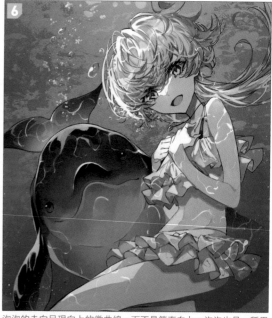

徒手描繪幾個泡泡再複製貼上，並且改變泡泡的大小和角度。

POINT

泡泡不只一種，
分別繪製3種泡泡
以呈現真實感！

在泡沫和手繪泡泡之間，用濃水彩工具畫出白色泡泡，可以將空隙填補起來。泡泡在畫面中看起來很小，與其很仔細地刻畫，不如觀察繪圖的平衡比例，畫出拉遠畫面後依然好看的泡泡。這樣3種泡泡就完成了。

泡泡的走向呈現向上的微曲線，而不是筆直向上。泡泡也是一種用於增添插畫美感的物件。

04

繪製岩石

畫好水中畫面之後，繼續描繪海裡的岩石或珊瑚礁。

在背景圖層下方建立一個新圖層，將岩石的剪影畫出來。在照片材質的海洋紋路下方畫剪影，岩石中也會融入海洋的紋路。

剪影的顏色太深了，於是加入深藍綠色的漸層。岩石在背景中是遠景，上色時要注意空氣透視感，不要畫太搶眼。

描繪岩石凹凸不平的感覺，新增一個圖層，在畫面左下方畫出岩石的粗糙感和剪影。海中岩石有侵蝕過的痕跡，因此不能畫成直線。

增加後方岩石的亮度。遠處的岩石顏色太暗會讓氛圍太陰沉，反而失去夢幻感，在岩石中添加背景色，畫出更漂亮的顏色。

畫好左前方的岩石後，在更後方描繪遠處的岩石，將前後深度表現出來。畫法都一樣。

由於剪影顏色太深，於是加入漸層效果以提亮顏色。遠處岩石畫得比前方岩石更簡略。

大致完成岩石的形狀後，畫出岩石的層次。岩石的質感很難畫，請仔細看著照片資料並畫出岩石的亮部。

使用圖層蒙版，在岩石上面用橡皮擦去除局部，這樣會更有透明感。

最後仔細描繪岩石的紋路就完成了。將左邊畫好的岩石複製起來，貼在畫面右側。自然景物不會呈現左右對稱，所以要將岩石左右反轉、增加變化、自由變形，以免複製後的圖案看起來不協調。

繪製珊瑚礁

目前已經表現出深海少女的意象了，但色彩還不夠繽紛，所以我加了一些珊瑚礁。真正的珊瑚有各式各樣的顏色，形狀也有很多種，注意不能畫得一成不變。

01　繪製各種珊瑚

畫好各式各樣的珊瑚並複製貼上，更改顏色就能呈現豐富多樣的珊瑚。

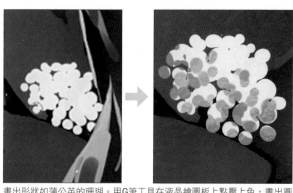 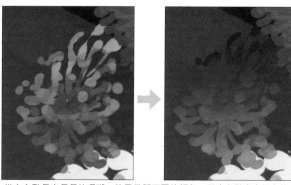

畫出形狀如蒲公英的珊瑚。用G筆工具在液晶繪圖板上點壓上色，畫出圓形的團狀物。在稍微錯開的位置上，以相同方式點壓出更深的圓點，簡易的珊瑚就完成了。將珊瑚畫在海洋背景材質的下方，可以輕鬆表現海中珊瑚的氛圍。

從中心點長出長長的珊瑚。使用幾種不同的顏色，從中心點畫出很多條曲線。看著珊瑚的參考資料作畫，同時避免畫得太規律。然後新增一個圖層，使用剪裁功能，並且自由地變換顏色。

用淡紫色畫出許多橢圓形的團狀物。新增一個圖層，以相同手法繼續塗上亮色的塊狀物，並且在右下方加一些藍色的珊瑚。
將新圖層改成覆蓋模式，在上面疊加藍色。繼續疊加一個普通圖層，顏色改為水藍色，再疊加一個覆蓋圖層並塗上紅色。藉由多層次的疊色描繪色彩豐富的珊瑚。

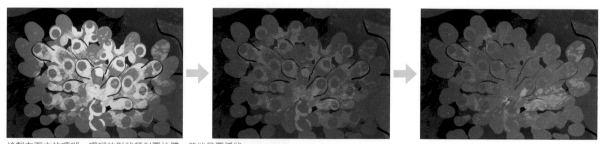

繪製左下方的珊瑚。珊瑚的形狀類似圓柱體，前端呈圓弧狀。
在上面加一點線條就能呈現珊瑚的輪廓（畫成完整線稿會讓珊瑚看起來太明顯，所以只要在前面局部畫一些線條就好）。新增一個圖層並改為色彩增值模式，使用剪裁功能並塗上紅色。繼續疊加一個圖層，維持普通模式，在其中一邊加入綠色漸層。

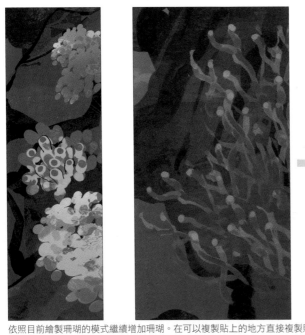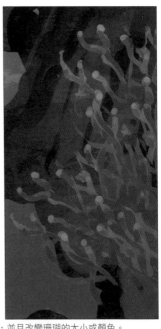

依照目前繪製珊瑚的模式繼續增加珊瑚。在可以複製貼上的地方直接複製貼上，並且改變珊瑚的大小或顏色。
繪製一個又長又大的珊瑚。先大概畫出珊瑚的剪影，選擇濃水彩工具，以背景的深藍色擦掉剪影的線條。這樣就會變成
具有透明感的珊瑚。疊加一個普通圖層並塗上橘色，再疊加一個色彩增值圖層，將根部畫成綠色。

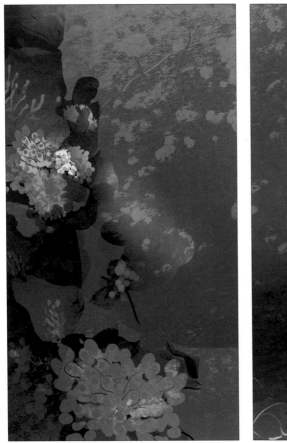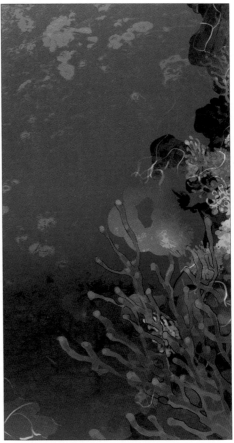

珊瑚礁繪製完成。選擇剛才畫的又長又大的珊瑚，將珊瑚放大並複製起來，貼在右前方，營造海洋的景深感。藉由珊瑚
包圍人物的方式，將視線引導至角色身上。

06 繪製魚群

在畫面中增加魚群,將視線引導至角色身上。繪製不同大小的魚以製造景深感。

01 繪製右下方的魚

在珊瑚礁的前方畫一隻魚。只畫小隻的魚無法製造立體感,於是我畫了兩隻大魚。

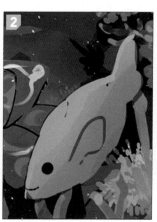

先以線條畫出魚的剪影,接著塗上橘色。我畫的是色彩鮮豔的克氏雙鋸魚。

在線稿中塗滿顏色,畫出橘色漸層後,慢慢地仔細上色。

描繪花紋。注意線條不能太工整。

畫出一點一點的魚鱗,最後在背鰭等處加上黑色紋路就完成了。

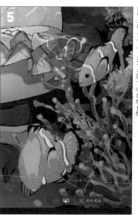

將剛才畫好的魚複製起來,貼在畫面的前方。魚呈現的角度不一樣,很多部分還需要加畫,但因為主色和陰影色都已經畫好了,所以還是可以縮短上色和描繪大致輪廓的時間。

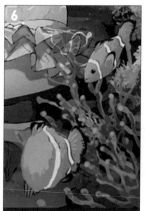

根據魚的朝向重新繪製臉部。

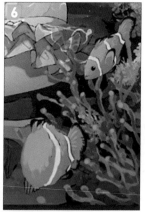

為了增加可愛度,我畫了比較誇飾的表情。描繪可愛動物時,我很注重可愛的感覺,所以經常以有點變形的手法,畫出自己覺得可愛的表情。

加上紋路和鱗片就完成了。

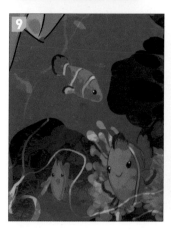

> 🖌 POINT
>
> 遠處魚群的顏色愈來愈不清楚,需塗上深灰色而不是橘色。

在中型魚身上畫出眼睛和紋路。藉由不同大小的魚呈現海洋的遼闊感與深度。

07 調整、加工

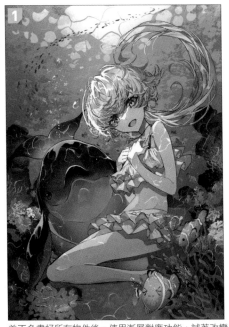

差不多畫好所有物件後，使用漸層對應功能，試著改變畫面的色調。

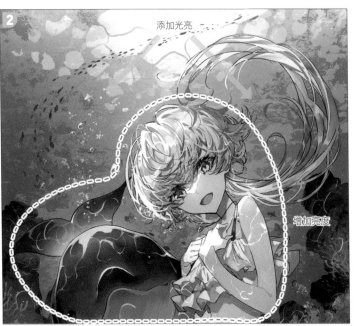

添加光亮

增加亮度

疊加一個加亮顏色（發光）圖層，在上面增加光亮。配合光亮新增一個覆蓋圖層，在人物和海豚塗上粉紅色的光亮，增加明亮感。

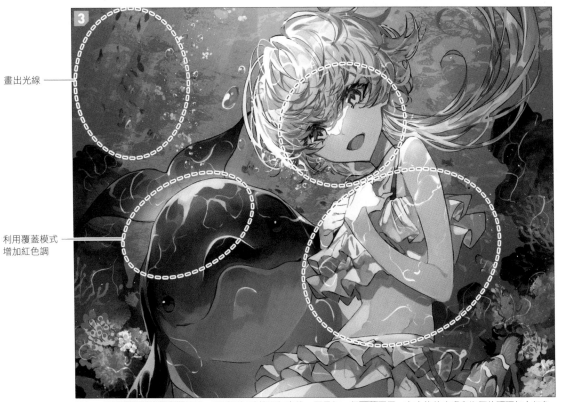

畫出光線

利用覆蓋模式
增加紅色調

疊加一個加亮顏色（發光）圖層，用扁形記號筆添加光線。再疊加一個覆蓋圖層，在人物的皮膚和海豚的頭頂加上紅色調。

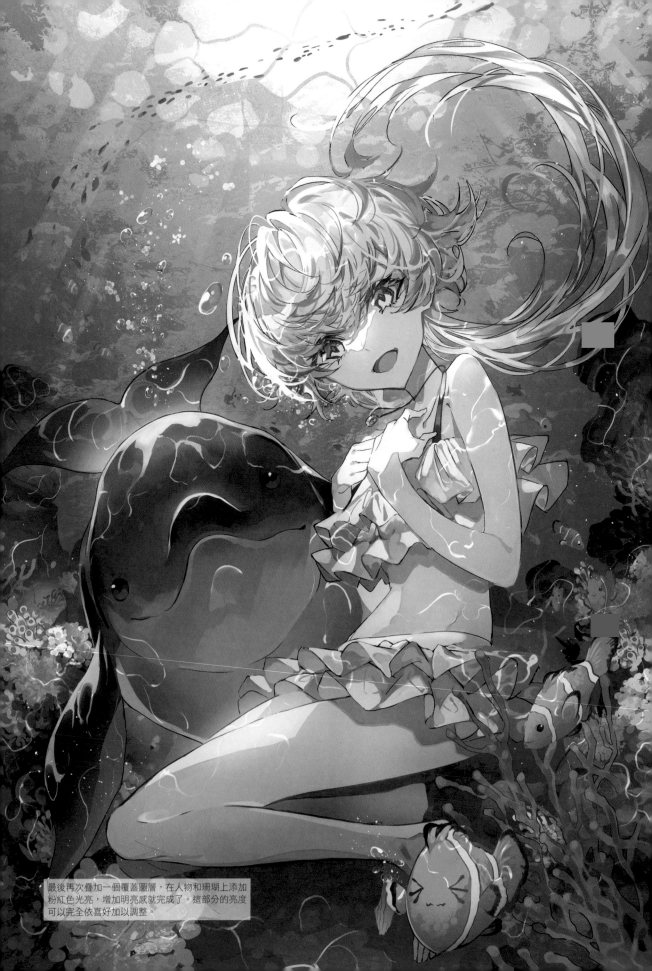

最後再次疊加一個覆蓋圖層，在人物和珊瑚上添加
粉紅色光亮，增加明亮感就完成了。這部分的亮度
可以完全依喜好加以調整。

水藍

主題色
色的搭配方法

第5幅插畫的主題色是水藍色。一提到水藍色就給人強烈的天空印象，但CHAPTER3已經畫過天空了，所以這次以海中景色為主題。

由於之後還會再畫一張藍色主題的插畫，所以本章使用偏綠的藍色。人物的主色是白色，我想藉由低調的藍綠色避免人物比背景突出。

目前為止我都會大量使用主色附近的色相，但這次會限制色相的使用範圍，一種顏色的陰影中不使用不同色相，而是藉由明度的差異來描繪陰影。

在珊瑚礁等物件中使用大量色彩，在海中情境之下，在人物中塗上明度不同的陰影，並且在陰影中加入背景色。

黃色的珊瑚　這次使用偏綠的藍色，跟黃色很搭。

橘色的魚
我希望魚的存在感僅次於人物，以明顯的橘色描繪可愛的克氏雙鋸魚。

藍色的大海
縮小色相的使用範圍，以低調的藍色烘托角色、魚群和其他動物。

紫色的珊瑚　在遠處局部畫一些珊瑚，增添夢幻氛圍。

前方珊瑚的顏色
在藍色基調的插畫中，不帶藍的紅色是很強烈的色彩，將紅色放在畫面前方作為點綴，可增加珊瑚的存在感。

對比最強的部分

塗上粉紅色以增加鮮艷度

CHAPTER2已經提過，如果想突顯某個物品，可以將物品的對比度、飽和度調得比周圍事物更高或更低。但本章的做法是在背景上色並提高飽和度，人物反而幾乎以無彩色（白色）來加以突顯。

此外，雖然資訊量並不是顏色，但增加背景的資訊量，角色看起來反而更簡潔清晰。

由於插畫使用了很多種顏色，為了讓觀看者第一時間注意到人物的眼睛，眼睛在畫面中的對比度畫得　最強，將視線集中在臉部。

除了在頭髮中塗上不同明度的白色漸層，還要在重點部分加上粉紅色，增加可愛鮮豔的感覺。衣服和頭髮也是無彩色的白色，但因為背景是水藍色的海中世界，需使用藍灰色繪製陰影。

繽紛的背景與統一使用白色無彩色的人物

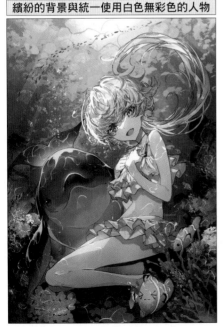

背景與人物都很繽紛

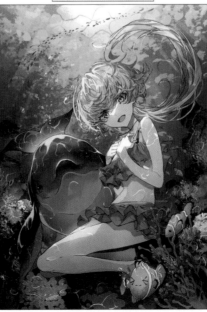

本章的重點是無彩色的人物，我另外畫了一張衣服和頭髮是有彩色的對照圖。有彩色的人物無法展現插畫的一致性，因人物與背景同化而變得難以辨識。

如何描繪具有透明感的鮮艷色彩
關於顏色的用途與使用區別

筆者在日本的插畫專門學校擔任十多年的講師，期間與各式各樣的學生討論繪圖問題。許多學生會提出「無法活用顏色」或是「不知該如何呈現有透明感的顏色」等疑問。其實只要運用些許知識和變化就能呈現截然不同的顏色，請務必活用看看。

底色

如果要畫出有透明感的顏色並避免顏色混濁，以結論來說，方法就是「使用與底色不同的色相繪製陰影」。

▶ 以不同色相繪製陰影色

這裡以皮膚的顏色為例進行說明。
第一步先決定皮膚的底色。這個色相環中的顏色就是皮膚的底色。我選擇帶點橘色調、明度偏高的黃色。

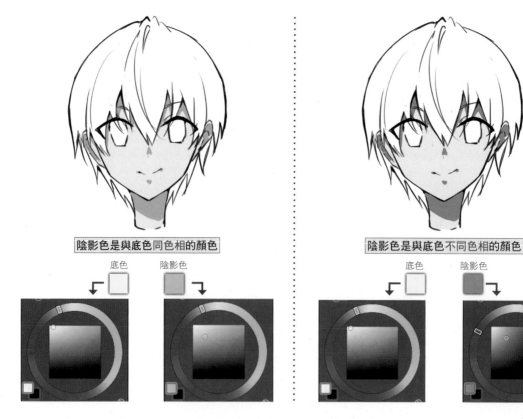

陰影色是與底色同色相的顏色　　　　　陰影色是與底色不同色相的顏色

底色　　陰影色　　　　　　　底色　　陰影色

比較兩者後會發現，使用同底色、同明度的皮膚，跟陰影是不同色相的皮膚比起來，前者給人比較低調黯淡的印象，後者則更有鮮艷感。

以不一樣的色相繪製陰影，在底色「黃色」上面添加「紅色」元素的陰影，顏色數量因此增加，看起來更鮮豔華麗。相反地，皮膚使用色相相同、只有明度差異的陰影，因為只有一種顏色，所以給人黯淡的印象。

　也許有些人會「搞不清楚哪種方法才是對的」。但其實色彩運用本來就不分「好壞」，你可以根據想畫的風格及人物，思考自己想描繪什麼樣的插畫，決定顏色的運用方式。

　比如說，繪製可愛的女孩子時，使用帶有紅色調的粉紅色陰影，看起來會更可愛動人，而且也很符合人物特性，我認為是不錯的選擇。但如果是沉穩帥氣的大叔型角色，粉紅色的皮膚陰影就可愛過頭了，改用帶點灰色的褐色更能營造樸素感。

▶ 陰影色改變形象的範例

偏粉紅的陰影感覺很可愛　　　偏藍的陰影看起來不健康　　　偏橘的陰影給人健康活潑的印象

 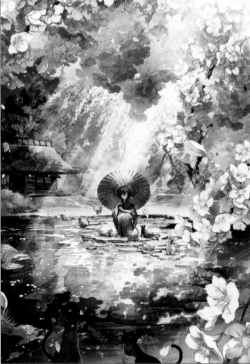

（左）我想繪製很暗黑的插畫，所以儘量只用不同明度的顏色。

（右）我想製造明亮夢幻的氛圍，除了陰影顏色不同之外，亮部也是不同色相的顏色，畫出色彩鮮艷的插畫。

請根據插畫氛圍及人物特性，視情況隨機應變，使用不同的顏色吧！

▶ 以不同色相的顏色繪製高光

除了陰影的顏色之外，以不同色相的顏色繪製高光，也能營造鮮艷閃亮的氛圍。

眼睛只有相同色相

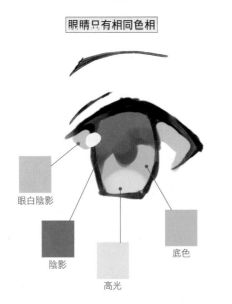

眼白陰影

陰影

高光

底色

眼睛的陰影及高光都是不同色相

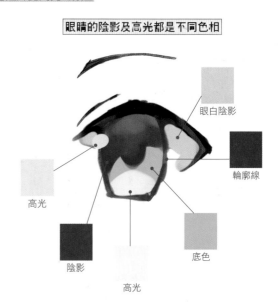

眼白陰影

輪廓線

高光

陰影

底色

高光

　左邊的眼睛全部使用相同色相的顏色繪製，右邊的眼睛則相反，高光是粉紅色和黃色，陰影和輪廓線使用色相跟底色不同的藍色，藉此畫出鮮艷感。

　就像示範的顏色那樣，除了陰影的用色之外，也可以在高光的用色上做變化。請一定要配合自己想畫的插畫或風格，分別使用不一樣的顏色。

儘量用相同色相畫出色調柔和的插畫

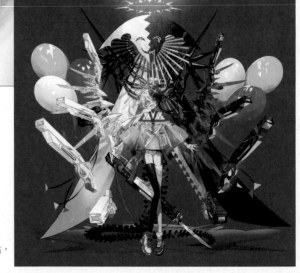

使用各式各樣的藍色，以粉紅色為亮點，
畫出色彩鮮艷的插畫

CHAPTER 6

主題色

藍

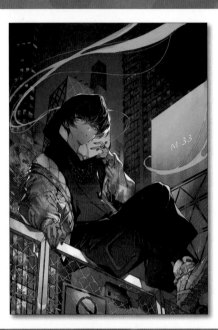

The theme color is "blue"

01 人物上色

第6幅是以藍色為主的插畫。目前的背景都是自然景物,而這次我想繪製街道場景,目標是製造出帶點未來感的氛圍。學會建築物的畫法之後,你一定會更喜歡繪製現代插圖。

01 打草稿～畫線稿～上底色

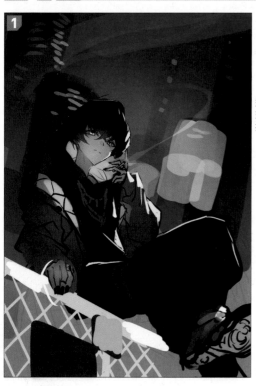

本章的插畫會先繪製線稿,並以水彩上色的方式作畫。水彩上色法需要事先在草稿階段進行上色。

這是配色草稿。我想繪製近未來風格的插圖,所以畫了夜晚的街道。目前已經畫了很多幅俯瞰視角的插畫,這次採用由下往上看的仰角構圖。

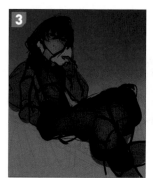

不斷嘗試修正,直到完成草稿為止。只有仰角構圖這件事已經決定好了,所以先畫出人體再加上衣服。

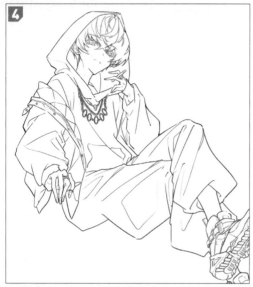

線稿完成了。目前為止的線稿都是使用濃水彩工具繪製。背景的部分我打算直接上色,所以只畫了人物的線稿。

將每個部位畫在不同圖層中,並且塗滿底色。這次不採取先畫普通光源下的顏色,再用效果功能更改顏色的做法。我打算一開始就將皮膚塗成夜晚街道中呈現的顏色。草稿已經塗好顏色了,之後只要用滴管吸取顏色就行了。

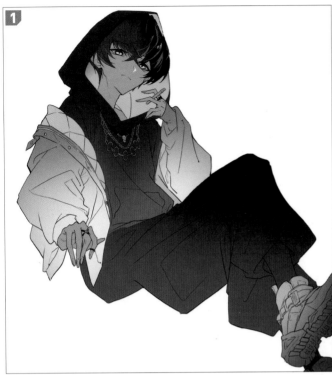

在每個部位的底色圖層上方新增一個圖層,並且加入漸層效果。下面的顏色比較淺,上面則比較深。

畫出皮膚的陰影,在漸層圖層上方新增一個色彩增值模式的圖層,並且加上陰影(其他部位也以相同的方式上色)。眼睛周圍或頭髮的影子等處都要畫清楚。

高光

漸層

由下而上加入暗色漸層,並且畫出高光。

像往常一樣在眼睛周圍塗上紅色邊緣線。注意不要將眼白畫成純白色。

在眼線中添加黃色,讓眼睛更搶眼。

繼續進行頭髮上色。我想讓臉部看起來更亮,於是用噴槍提亮臉上的頭髮。

畫出頭髮的陰影。我想在蓬鬆的頭髮中做出空氣感,沿著髮流畫出淺色和暗色的髮束。

塗上高光就完成了。帽子落在頭髮上的影子也要塗上深色。

接下來要進行服裝上色。因為服裝整體是單色調，需要活用漸層效果，藉由陰影表現層次感，避免顏色過於單調。

 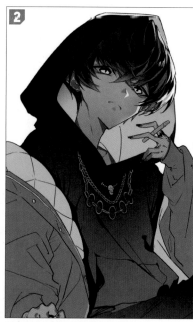 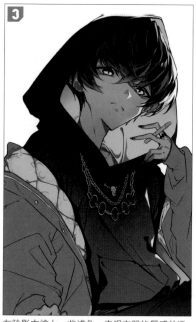

在連帽上衣中上色，先畫第一層陰影。光源來自下方，所以衣服後面要加上陰影。

留意衣服的皺褶並畫出更多陰影。

在陰影中塗上一些淺色，表現衣服的質感並添加高光。

褲子與鞋子上色。為了呈現褲子的材質感，將亮部和暗部區分清楚。在陰影中加入淺色，做出類似水彩邊界的效果。

服裝是單色調，所以要塗上強烈的高光。在鞋子上使用夾克內裡的顏色，將服裝的統一感呈現出來。

04　飾品上色

繪製金屬飾品。上色重點在於畫出強烈的對比感，將金屬的材質感表現出來。

1

塗上深色的陰影。p31有講解不同材質的陰影畫法。

2

也要畫出強烈的高光。

05　夾克上色

繪製夾克外套。畫出表面和內裡的布料材質差異，用材質素材製作夾克圖案。

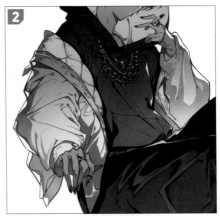

漸層

1

先畫第一層陰影。仔細地畫出清楚的皺褶。

2

加入高光。沿著夾克的形狀畫出高光，畫出反光的感覺。

3

因為陰影畫太強了，於是我在夾克下方加上明亮的漸層以增加空氣感。

4

這次使用的素材是以前拍下的街道照片。我會在插畫中大量使用這張照片。

5

圖層結構如圖所示。分別將材質貼在左邊和右邊的袖子上。小心不要貼得太平整，否則會無法與衣服的皺褶貼合。

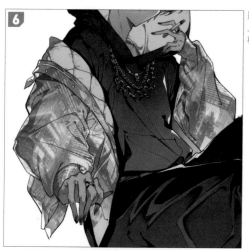

6

將材質改為灰色，在夾克的底色圖層上方剪裁材質的圖層，並且改為覆蓋模式。不透明度降低至46 %。

✏ POINT

使用同一張材質的不同區塊或是更改材質的擺放角度，就能做出不一樣的圖案。

7

塗上高光的地方被素材蓋住了，需要重新畫出高光。

8

再次疊加陰影。

9

✏ POINT

注意不要塗太多顏色！

人物上色完成。如果背景畫得很細緻，那人物的部分就不要太密集（飾品之類的物件），應該簡略一點。目的是為了展現角色與背景之間的密度差異，讓插圖看起來更清晰，在角色與背景之間做出區別。

繪製圍欄

完成人物上色後，終於要開始繪製背景了。首先要畫的是少年坐著的圍欄。圍欄看起來比較難畫，我想活用複製貼上功能，避免花太多力氣作畫。

01　繪製圍欄

用直線工具繪製柵欄。繪製人造物時請多多利用直線工具。

先用直線工具畫出白線。將左邊的桿子加粗以增加透視感。

在白線下方用直線工具加上一條灰線。這樣就完成一個桿子了。

POINT

透視圖感覺大概是這個樣子（畫得更仔細的話，或許看起來會更不一樣）。雖然透視表現是很重要的元素，但只靠透視無法畫出優秀的插畫。同時運用吸引人的打光、構圖、色調，完美搭配所有部分才能端出一件好作品。
經常有許多學生因為畫不出背景而來找我商量，他們大多因為不知該如何表現透視感而感到挫折。
但是，想一下子就畫出厲害的透視背景基本上是不可能的。建議你在繪圖時以透視法為參考，同時也要注意打光、色調等不同部分的呈現方式。

以相同方式畫出縱向線條，桿子都使用直線工具製作。透視圖只是參考而已，請不要當作絕對的標準，只要看起來不會奇怪就行了。我平常幾乎不畫透視線。
有人喜歡憑感覺繪製透視感，也有人想仔細畫出準確的透視感，請以自己順手的方式描繪背景吧！

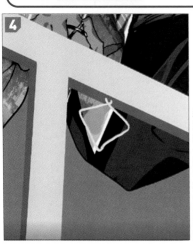

繪製圍欄的網子。畫法跟往常相同，只要徒手繪製一個網格就好。請一邊看著照片資料，一邊畫出網格的形狀。網子在拉遠的畫面中看起來並不明顯，所以我不會畫太仔細工整。
後續還會在圍欄上加入陰影，最後的成果會跟形狀工整時一樣。

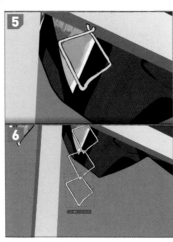

畫出邊線線。這樣就完成一組網格了。

將網格往下複製貼上。只有銜接處需要手動調整。

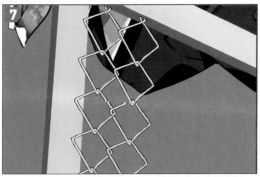

貼好一串縱向網子後，橫向複製貼上，同樣只在交疊處手動修改。

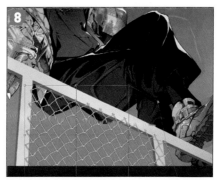

橫向複製貼上就能輕鬆做出網子。使用網格變形功能，網子配合圍欄的形狀。

在網子上畫出灰色陰影，做出有凹有凸的圍欄。

圍欄圖層在人物圖層的上面，所以要將圍欄與人物的重疊處擦掉。為了避免擦到超過範圍，暫時降低圍欄的不透明度，讓圍欄透過人物。

畫出人物落在圍欄上的影子。

POINT
用「色調分離」濾鏡表現人造物的質感！

使用色調分離濾鏡，色調鮮明的圍欄就完成了。

我打算在圍欄上畫招牌。先用直線工具畫出四邊形的板子。板子沿著圍欄的斜度傾斜。

用直線工具增加招牌的厚度,並在中間畫出黑框。

粗略地塗上陰影。

畫出由下而上的暗色漸層。

目前顏色看起來太亮了,配合外面的陰暗程度,加入從兩側往中央的藍色漸層。

塗上類似油漆的痕跡,接著用色調分離濾鏡使陰影更鮮豔。

在招牌的邊緣加上線稿。

以同樣的步驟再畫一塊招牌。

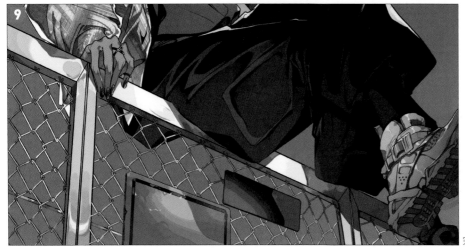

完成。

03 繪製高樓大廈①

終於要開始畫本次的主要背景高樓大廈了。我會繪製很多棟高樓，但基本上都以同樣的畫法製作，只在線條粗細、窗戶形狀上做些微變化。這次的主要工具也是直線工具。

01 繪製建築物

第一步先畫出高樓的結構。同樣使用直線工具繪製。

1 背景原本是一層草稿，因此在開始描繪高樓前，請先用漸層效果填滿背景。

2 接著將高樓大廈的剪影大致畫出來。如果夜空被完全遮蔽，插畫看起來會太沉重，請保留高樓之間的空間，在左右兩邊畫出大型高樓。

3 背景的畫面大致完成後，用漸層效果調淡顏色。

4 繪製右側的高樓。首先用直線工具畫出灰色線條。只在高樓的左側畫出類似鉤子的曲線。

5 在灰色線條下方加一條黑線，這樣就做出有立體感的桿子了。

不斷往縱向複製貼上！

以相同手法增加豎立的桿子。畫法跟圍欄一樣，直桿緊靠在橫桿上面。

8

用直線工具拉出一條縱線，並且繼續複製貼上。請根據高樓的樓層數或窗戶的大小自由調整線條數量。

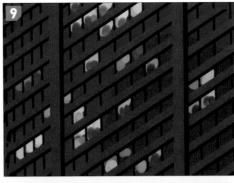

9

每一格都是高樓中的一層樓。在格子裡隨機填滿明亮的顏色，擦掉一點下方的顏色就能輕鬆表現出有人在屋子裡的感覺。照明燈有分白熾燈和螢光燈，燈光也要畫成白色和黃色兩種顏色。

10

加上一些燈管，看起來更有模有樣。

11

前面的夾克圖案照片素材，在這裡也用得到。將素材的角度旋轉90度並貼上去，圖層改成覆蓋模式，不透明度降低至62％。徒手繪製高樓的細小燈光或明暗對比太辛苦了，只要用照片材質就能輕易增加照明的資訊量，並且加強明暗對比。

在高樓的外觀塗上陰影。

然後在高樓的外側加上亮部。

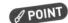

設定大型畫布尺寸，
背景的細節更好畫！

最後使用色調分離功能增加顏色的資訊量，高樓就完成了。由於高樓位於畫面的後方，之後
在上面疊加色彩增值圖層，下面則使用濾色圖層以呈現空氣感。

04 繪製招牌

描繪右前方的招牌。畫出街道招牌林立的氣氛。

1
在剛才畫的高樓前面製作一個招牌。先將貼有材質的凌亂右下方擦乾淨。

2
想像一個長方體,畫出建築物的剪影。在剪影中塗滿一種顏色。

3
將招牌區分為招牌區塊和底座區塊。在底座塗上明亮的顏色。

4
依照剛才的高樓畫法,貼上同一個材質。只要準備幾張好看的照片,作畫時會方便許多。

5
在招牌區塊製作一塊板子,加入漸層色調。

6
在招牌中加入圖案,並在底座區塊繪製網子。以特殊的窗框製造出賽博科幻感(用直線工具繪製)。加上陰影就能營造氣氛。

7
塗上亮部後,用色調分離功能做出鮮豔的色調。

8
在招牌上加畫幾顆紅燈就完成了。

05 繪製高樓大廈②

繼續繪製更多高樓。以同樣的方式作畫,改變線條粗細、高樓的形狀或高度,做出各式各樣的變化。

01 繪製左側高樓

本篇將繪製左側最高的建築物。畫法跟繪製高樓大廈①一樣。

粗略地畫出剪影。上面的顏色畫比較深。

用直線工具畫出樓層。可以藉由鉤子區塊的長度來改變大樓的形狀。

加上縱向的線條,簡單的大樓外觀就完成了。

貼上同一個材質素材。

在高樓的格子中使用加亮顏色(發光)圖層,並且畫出亮部。在格子中塗滿亮色,擦掉格子下面的顏色就能呈現有人的感覺。

大樓下方也會畫一塊不一樣的招牌,所以被遮擋的地方不上色。

02　繪製中間偏左的招牌及左下方的高樓

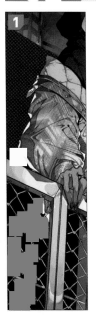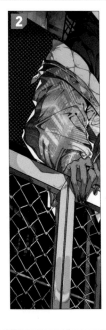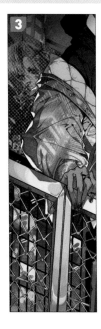

1
繪製左邊的招牌和大樓，以同樣的方式作畫。在招牌上疊加點點圖案，看起來更有招牌感。

2
一樣用直線繪製大樓建築，並且貼上材質素材。

3
我將自己以前的插畫貼在招牌上，這樣感覺很好玩呢！

03　繪製中間的招牌

後方的招牌也要畫出來，畫法基本上都一樣。網子也是用直線工具繪製。有些招牌上貼著圖案，有些招牌則簡單俐落，畫出各式各樣的招牌以烘托背景的氣氛。

加上網子就完成了。招牌上面的照明燈跟右邊的招牌燈不一樣。

04　繪製遠處的高樓

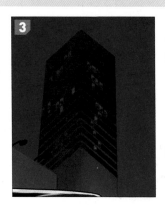

基本上遠處的大樓也以同樣的方式作畫，但為了避免太顯眼，上色後還要加入一些亮色，將顏色調淡。

POINT
改變高樓的大小或深淺度，將遠近感表現出來！

06 調整、加工

由於人物和背景都是暗色調，因此需要進行調整以突顯人物的存在感。在角色周圍塗上柔和的顏色就能製造空氣透視感。

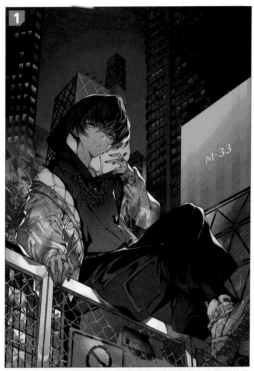

這樣背景就差不多畫好了。從這裡開始進行調整。主要目的是突顯人物，避免人物埋沒於背景之中。

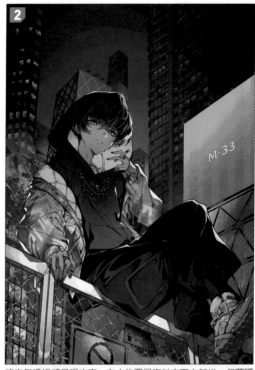

將空氣透視感呈現出來。在人物圖層資料夾下方新增一個普通圖層，用噴槍在人物周圍增加藍色的光。

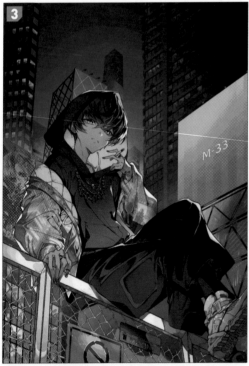

繼續新增一個普通圖層，加上粉紅色的光。接著使用色調分離功能。

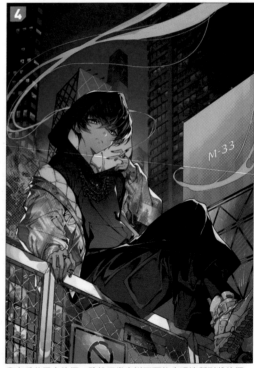

畫出香菸冒出的煙。雖然正常來說不可能出現這種形狀的煙，但這麼做可以將視線引導至人物身上。

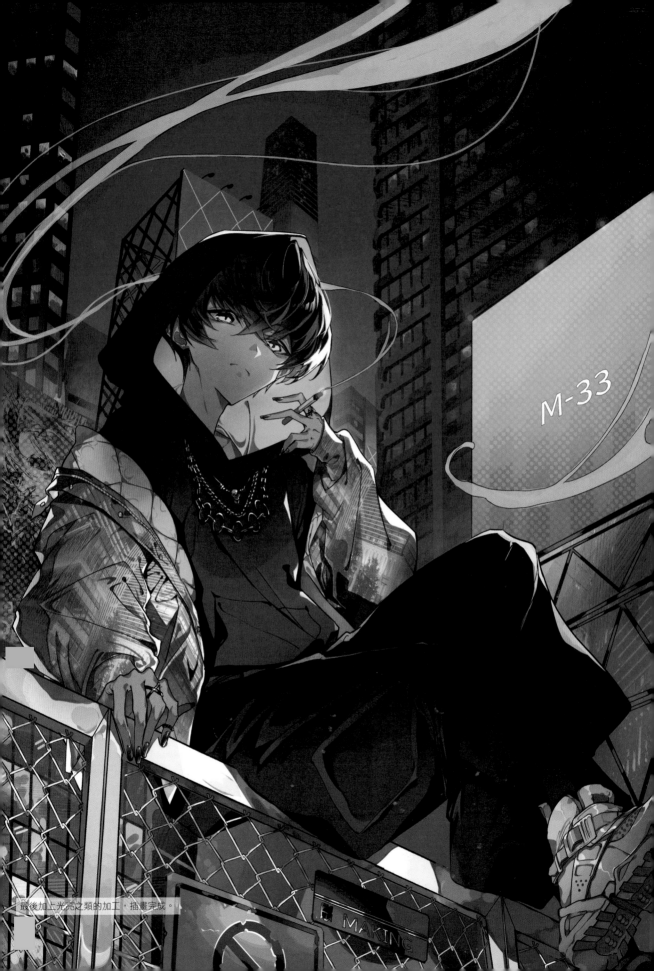

最後加上光亮之類的加工，插畫完成。

藍 主題色 色的搭配方法

第6幅插畫的主題色是藍色。前一章以偏綠的藍色作畫，這次則選用帶有紫色調、介於中間值的藍色。整體統一採用暗藍色調，並以綠松色作為亮點，塗在角色周圍及引導視線的地方，讓人物更顯眼。在夜景的燈光或招牌中使用黃色、橙色或紅色，呈現又酷又美的夜景。

背景的主要顏色
在空氣透視中使用偏紫的藍色，讓人印象深刻。

引導視線的綠松色
角色的衣服內裡及明顯的招牌顏色。
我想把綠松色當作飽和度最高、最搶眼的顏色，因此大膽地減少陰影色，陰影比其他部分來得少，藉此給人更鮮明的印象。

眼睛的顏色、夜景與招牌的強調色
使用接近藍色互補色的顏色，藉此襯托藍色。

在朝向人物的建築物上，加入鮮豔的顏色以引導視線。

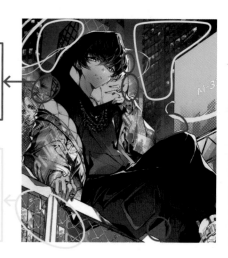

我希望視覺能集中在角色身上，於是在角色周圍塗上跟藍色很搭的顏色，例如紫色或粉紅色。

相反地，不希望太明顯的地方不要使用不同顏色，而是要運用明度差異加入略淺的顏色，避免顏色比人物周圍的空氣透視更突出。

在人物周圍使用鮮豔色

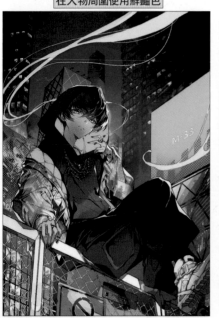

不使用鮮豔色

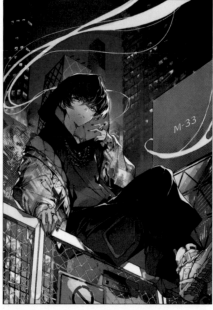

除了人物之外，招牌也有用到綠松色。招牌可以將視線引導至人物身上，所以我刻意塗上鮮豔的顏色。
如果不以綠松色作為強調色，人物看起來會比較不黯淡。在人物周圍或可引導視線的部分使用鮮豔色，可發揮強調的效果。

關於構圖

▶ 突顯人物的構圖

本書除了CHAPTER1的構圖之外，其他插畫全都為了突顯人物（角色）而在構圖上特別下功夫（CHAPTER1是只有人物的插畫，因此不列入其中）。藉由顏色突顯人物當然是很重要的能力，但除此之外，構圖上也能巧妙發揮引導視線的效果。

火焰圍繞著人物，因此視線會集中在火焰的中間。
我在狼身上畫了一條S型的長尾巴。如此一來，人物位在尾巴流向的線條上，目光肯定會受到人物吸引。
S型的尾巴還能在背景中製造前後深度。

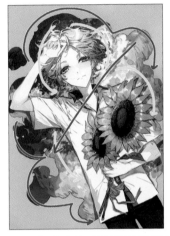

將水窪圍成一個大圓，視線因此被引導至圓形的中央。在人物周圍加強水面的表現力，可進一步強調人物的存在。
此外，水窪中的飛機雲線條穿過人物，讓視線被引導至人物身上。

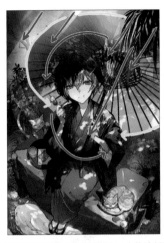

在陽光穿過枝葉形成的陰影中，人物臉部比較亮，人臉以外的部分則比較暗。藉由右上方的帶狀光線將視線引導至人物。仔細刻畫背景，將用色簡潔的人物突顯出來。

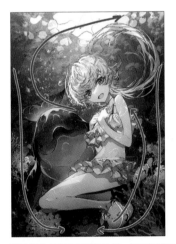

五彩繽紛的珊瑚礁圍繞著人物。運用陰暗的岩石來縮小視線的範圍。
正上方的光亮就像打在人物上方的聚光燈，魚群的游向呈S型穿過人物，讓視覺集中在人物上。

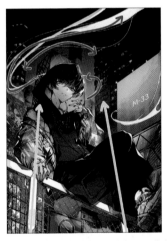

不在人物上方繪製高樓，刻意保留一些空間，讓視線停留在人物上。香菸的煙呈現S型，將視線引導至線條通過的角色身上。

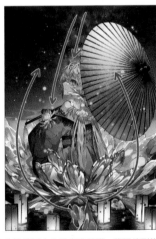

在人物的正上方畫出流星群，將視線引導至人物的臉部。在人物周圍畫出閃閃發亮的玉石，增添人物的明亮感。

▶ 運用構圖製造立體感

　　如何在有限的畫布中呈現景深感，畫出驚艷的插畫呢？重點在於立體感的呈現。至於該如何呈現立體感，答案就是背景和物件的佈局。佈局方式是以人物為基準，在人物後方加上背景，並在畫面前方擺放物件。訣竅在於即使背景很細緻，前方的物件也不能因此畫得太仔細。

　　如此一來就能在插畫中製造層次感，增加插畫的深度與前後距離感。

　　總之，先在人物的前方畫一些物件就能達到足夠的效果，請挑戰看看吧！

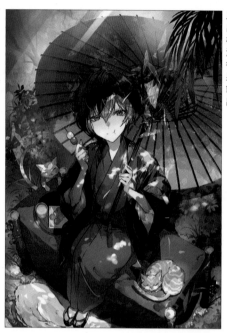

以人物為基準，在正後方畫出草叢，然後在更後面加上樹林，分別畫出不同大小或清晰度的事物。仔細刻畫最後面的背景，接著用漸層效果降低存在感。在右上方繪製柳葉，藉由柳葉的尺寸做出前後景深感。

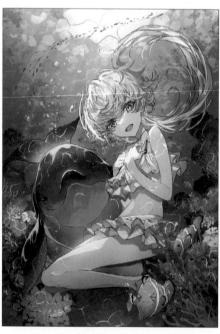

用改變魚的大小，將海洋的景深感表現出來。在右前方畫一些珊瑚礁，製造珊瑚礁和人物之間的空間感。

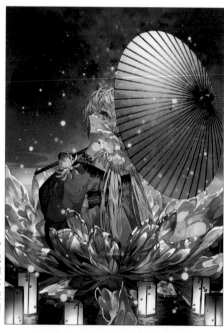

將插畫分成人物與寶石、背景、海洋與燈籠3個層次，呈現出遼闊的大海與天空。畫出不同尺寸的燈籠，增加燈籠與人物之間的空間感。

CHAPTER 7

主題色

紫

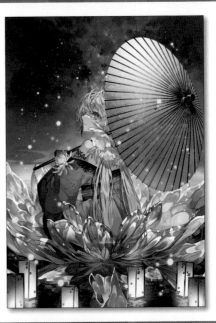

The theme color is "purple"

01 人物上色

最後一幅插畫是在海上漂浮的女孩。寶石是月下美人（曇花）的形狀，女孩端坐於寶石上，背景是一座星空。本章解說將以寶石和星空的畫法為主。

01 從草稿到底色

本章將採取厚塗法。草稿要畫到足以看出構圖的程度。

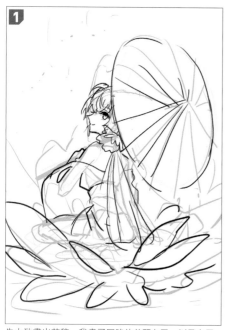

先大致畫出草稿。我畫了回眸的美麗女子，以及女子坐著的寶石剪影。普通寶石的形狀很簡單，但花瓣形狀的寶石會形成各種光反射角度，我覺得可以給人更有趣的印象。

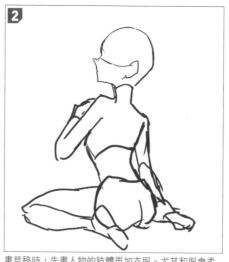

畫草稿時，先畫人物的肢體再加衣服。尤其和服會柔軟地覆蓋在身上，被擋住的身體部分是什麼樣子，需要事先掌握好。

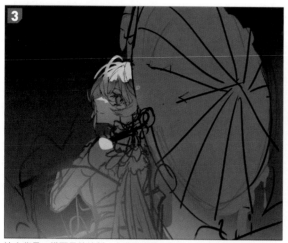

這次背景一樣要另外繪製，在背景中塗上灰色。星空背景很暗，前方要加上明亮的漸層色調。

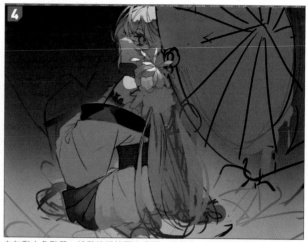

在灰階上色階段，線稿的細節要先畫到一定程度。和服是很簡單的服裝，陰影比顏色更加重要。

跟目前為止的做法一樣，最先描繪眼睛。

疊加一個覆蓋圖層，在每個部位上色。

畫出頭髮的線條，描繪空氣感以呈現
蓬鬆質感。畫出頭髮落影就能營造蓬
鬆柔軟的感覺。

在頭髮內側大膽塗上淺紫色，將觀者視線集
中在人物上。此外，內層染還可以展現潮流
感。

底色階段已經先畫好花朵輪廓了。因為花非常難
畫，作畫時請仔細觀察照片資料。

加強白花的對比，讓花更加突出。

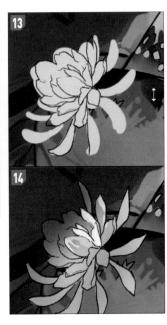

先徒手繪製一個衣服花紋，再以複製貼上手法製作。
花紋這種形狀必須完全一致的東西，形狀不同看起來
會很奇怪，而且逐一上色實在太耗時，所以我用複製
貼上功能來縮短時間。

衣服上也要描繪花朵。先大概畫出花朵的剪影，再
繪製線稿。

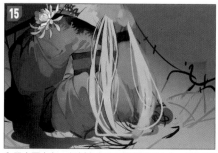

和服也要上色，但刻意和服下面部分不上色。下面原本也應該畫出來，但在時間不夠或沒有必要時，不上色較能縮短時間。
在工作案件中，單獨宣傳角色或讓角色在影片中活動時，大多需要畫出角色的所有細節。

人物大致完成（未完成的部分趁繪製背景的空檔慢慢上色）。
CHAPTER4已講解油紙傘的畫法，本章當作複習再練習畫一次。先用橢圓工具畫一個橢圓，調整角度並固定位置。

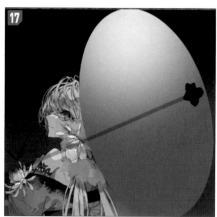

從傘柄延伸線條，做出傘的中心點。

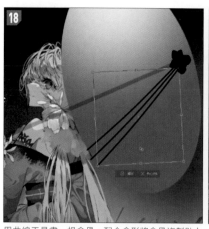

用曲線工具畫一根傘骨，配合傘形將傘骨複製貼上。傘的後側等部分，基本上也是一邊調整形狀，一邊複製貼上。

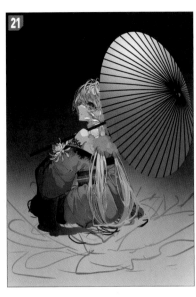

傘骨完成了。之後會在傘骨上畫陰影，因此傘骨和雨傘區塊的圖層需要分開畫，以保留各自的選擇範圍。

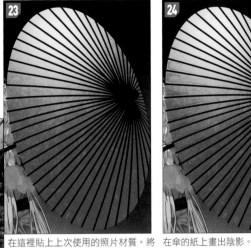

在這裡貼上上次使用的照片材質。將材質改成灰色，貼在覆蓋圖層中。照片的密集感也會在傘中浮現，形成很有氣氛的油紙傘。

在傘的紙上畫出陰影。

繪製傘的頂端。

將傘骨顏色由黑色改為漸層色。

將剛才的材質剪裁到傘骨圖層上方，單獨貼在傘骨上。從下面觀察時傘骨的顏色看起來很清楚，但從上面觀察時傘骨會被紙遮住，因此要將遮住的感覺表現出來。

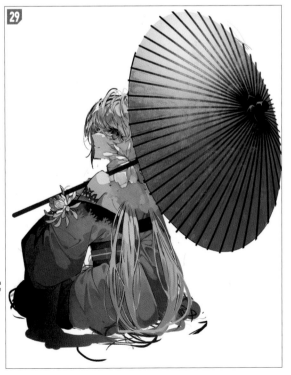

最後畫出傘的線稿就完成了。人物的部分已大致完成，接下來開始繪製背景吧。

02 繪製星空

01 繪製天空

畫出銀河般局部明亮的天空。

在背景中加入漸層效果。將人物周圍的顏色調亮。

疊加一個普通圖層,用噴槍畫出一些黃光。以輕輕點壓的方式上色。

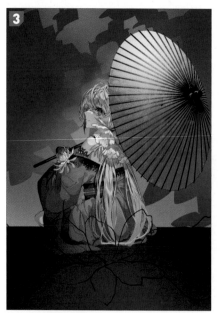

疊加一個色彩增值圖層,用沾水筆工具的書法筆(calligraphy)在天空塗上粗糙的筆觸。保留一些亮部,不要全部塗滿顏色。

再新增一個圖層,使用扁形記號筆,在剛才書法筆畫的天空與未上色部分的交界處塗抹上色。雖然扁形記號筆疊色的地方很深,但只塗一次的話,不透明度不是100%,可以藉由這項特點來自製漸層效果。

變換淺紫色、深紫色或亮紫色等不同顏色,繼續用扁形記號筆繪製天空。我不太使用模糊表現手法,因此徒手將星空的淡薄氛圍描繪出來。作業過程很需要耐心。

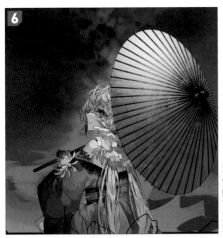

畫到一個階段後，使用色調分離濾鏡。色調分離功能可將漸層色調變成更清楚的顏色，呈現出鮮艷的天空。

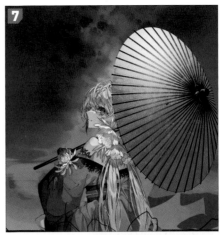

提亮人物上方的天空。我想讓人物的周圍更顯眼，於是在加亮顏色（發光）圖層模式中加入強烈的光。

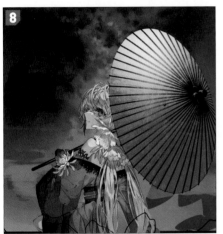

顏色差不多畫好了，為了讓星空看起來更漂亮，繼續用扁形記號筆仔細畫出漸層色調。

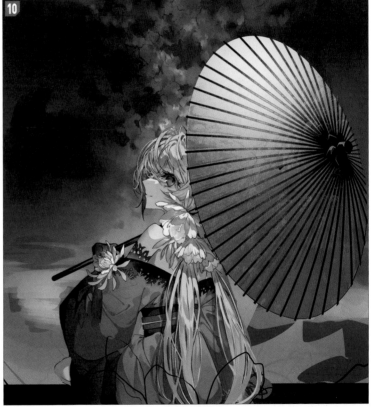

天空疊加成這樣的效果，將光芒之間的空隙表現出來。

描繪類似流星群空隙間裂開的感覺。用沾水筆之類的筆刷畫出細細的線條。

星星的畫法有很多種，我使用噴槍的「飛沫」筆刷繪製。（CHAPTER4使用石礫筆刷，CHAPTER5是泡泡筆刷）。這些都是CLIP STUDIO PAINT的筆刷，可以輕易應用在星星、特效或血液飛濺的表現上，所以我很常使用。

新增一個圖層並改為加亮顏色（發光）模式。用飛沫噴槍大概塗上粉紅色的星星。

在其他圖層裡上色，以同樣的方式畫出藍色的星星。

在普通圖層中的各個地方徒手添加白色的星星。畫出大小些許不同的星星，在不同位置描繪成團的星星，並且畫出遠處的星星，以呈現不規則感。

在白色星星圖層的下方新增一個圖層，選擇加亮顏色（發光）模式，用噴槍上色，使白色星星發光。

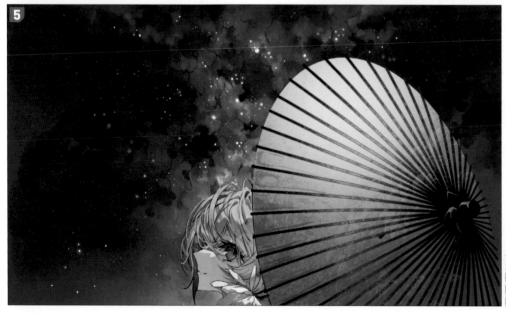

以同樣的訣竅描繪整座天空的星星。我希望觀者的視線能朝向人物，因此儘量將星星集中畫在人物附近。

03

繪製大海

繼續繪製海面。海面上會反射寶石和燈籠的光,沒辦法一次上色,需要與其他部位一起作畫。

海面畫好之後,加入水平線較深的漸層色調。
接著使用色調分離濾鏡,改成更鮮明的色調。

由下而上加入暗色漸層。

在繪製寶石的階段,在寶石下方加一些光亮,
讓寶石的光映在水面上,散發出模糊的光。

寶石完成後,畫出水面上的波浪。塗上深色陰
影,暈開或擦掉一些顏色。

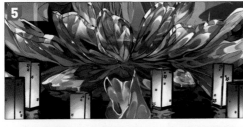

在繪製燈籠的階段,畫出反射在水面上的燈
光。此外,由於整片大海的顏色都變亮了,所
以也要加強寶石映在水面上的光。

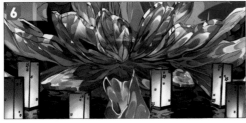

最後,畫出細細的水面線就完成了。

POINT

描繪水面的倒影或光亮時,配合波浪的
形狀上色,水面看起來會非常漂亮。

04 繪製寶石

模仿月下美人的形狀來描繪寶石。表現花瓣的厚度,並且在各個方向畫出反射光。

先大致畫出寶石的形狀,接著用淺紫色將剪影填滿。在填滿顏色的圖層上使用圖層蒙版,用橡皮擦掉一點顏色就能呈現透明感。

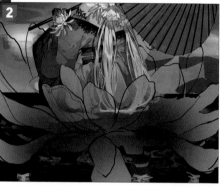

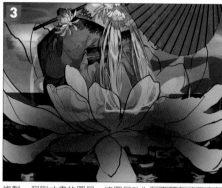

複製一個剛才畫的圖層。將圖層改為加亮顏色(發光)模式。如此一來就能呈現發光的感覺,將不透明度降至50%左右,營造微微發光的狀態。

留意寶石的厚度並塗上陰影。陰影使用色彩增值模式,讓顏色穿透至下層。

擦掉剛才畫的陰影,留下清楚的花瓣形狀。

新增一個加亮顏色(發光)圖層並加上光亮。上色時想像一下,花瓣或月下美人變成寶石會形成什麼樣的反光或光亮。

原本的光太強了,於是將顏色擦淡一點。基本上會重複進行這個作業流程。

寶石會反射各種角度,需要很仔細地描繪光亮。

原本的光太強烈了,因此將顏色調淡一點。

太多細小的高光和陰影顯得不好看,於是我觀察明暗平衡,並且畫出更大塊的亮部。

調淡顏色並塗抹暈開。

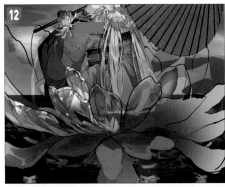

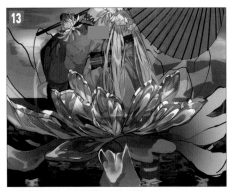

一片一片仔細上色。寶石會呈現不同的反射角度，請有耐心地逐一上色。

改變亮部的大小和形狀，避免形狀一致。

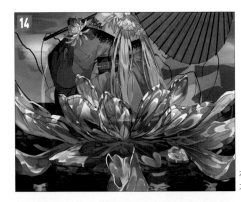

✎ POINT

一個一個徒手上色，畫出不同形狀的寶石。

在寶石與海面接觸的地方，加上藍光作為水面的反射光。詳細說明請參照p143。

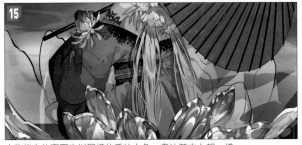

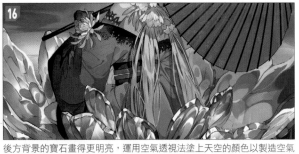

人物後方的寶石也以同樣的手法上色。畫法基本上都一樣。

後方背景的寶石畫得更明亮，運用空氣透視法塗上天空的顏色以製造空氣感。

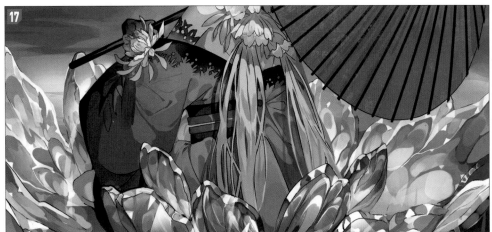

前方的寶石要仔細刻畫才會更突出。相反地，後方寶石則要避免太高調，需畫得比前方寶石更簡略。

05 繪製燈籠

在前方繪製燈籠。在人物的前方擺放一些物件,讓插畫整體更有景深感。

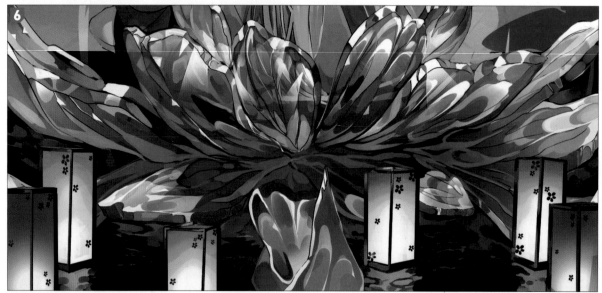

1
首先大概畫出燈籠的剪影,將剪影畫成長方形。

2
在上面疊加漸層效果,將上方畫得更暗。

3
新增一個加亮顏色(發光)圖層,在中間偏下的地方加上明亮的光。

4
使用色調分離濾鏡,做出清晰的光。

5
將外框畫出來。我想繪製各式尺寸和角度的燈籠,因此選擇徒手作畫。先畫一個櫻花圖案再複製貼上。

> **✎ POINT**
> 將燈籠的位置錯開,改變燈籠的尺寸,減少複製過的感覺。

運用同樣的訣竅繼續繪製燈籠。請利用前後不同大小的燈籠來營造景深感。

06 調整、加工

最後一邊觀察整體畫面，一邊調整色調。

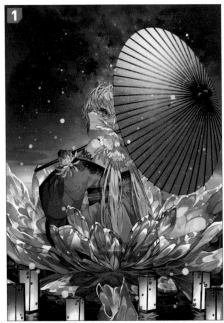

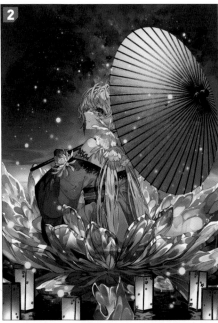

降低天空的飽和度以免顏色過亮，反而要提高人物的亮度，另外新增一個加亮顏色（發光）圖層並塗上亮部。
之後在插畫整體加上螢火蟲般的光點，製造夢幻的氛圍。

就像畫星星的時候一樣，在光點的下方新增一個圖層，改為加亮顏色（發光）模式，用噴槍添加橙色的光。如果只有一個後者的光點圖層，光芒看起來會太普通，所以我同時使用2個圖層，描繪清晰的強光及橙色的柔和光。

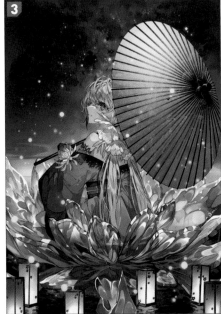

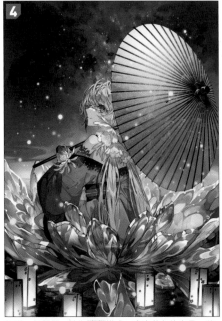

新增一個圖層，改為覆蓋模式，在人物和燈籠周圍塗上粉紅色的光以增加明亮感。

新增一個圖層，改為濾色模式，畫出黃色的光暈。將朦朧燈光向上通往天空的樣子表現出來。

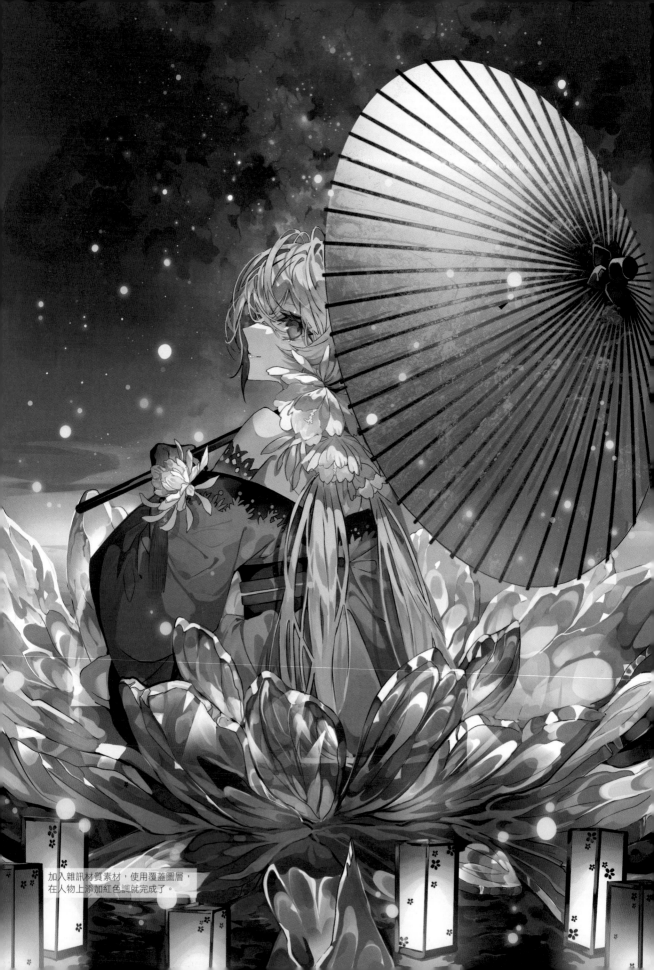

加入雜訊材質素材，使用覆蓋圖層，
在人物上添加紅色調就完成了。

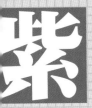

紫 主題色 色的搭配方法

第7幅插畫的主題色是紫色。前一章是昏暗氛圍的都會夜景，本章則運用紫色呈現夢幻的星空夜景，描繪月下美人形狀的寶石以及坐在寶石上的女孩。

星空是紫色到粉紅色的漸層色調；寶石的反射光，在色相環中選擇與紫色相鄰、顏色很搭的藍色（水的形象色）；人物區塊的頭髮和油紙傘是白色無彩色，藉此讓人物更突出（手法與CHAPTER5相同）。為了營造夢幻的氛圍，我想突顯燈籠和特效，於是使用黃色，也就是紫色的互補色。

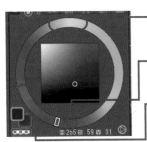

燈籠和特效的顏色
因為是紫色的互補色，畫在局部看起來更美。

寶石的反射光（水的顏色）
紫色是藍色和紅色的混色，因此藍色和紫色很搭。

夜空、人物及服及寶石的顏色
全部都畫紫色顯得不好看，使用不同飽和度或明度的紫色，在天空下方塗上粉紅色，或是畫出淺紫色的星星，增加人物周圍的飽和度，集中觀看者的視線。

提高人物周圍的飽和度，讓視線投向人物。

關於本章特效的部分，在紫色中單獨塗上黃色也沒問題，但我在黃色中間暈染橙色的光。p58專欄的補色關係解說提到，在互補色之間加入一個緩衝色可以讓顏色更調和。
而且黃色搭配橙色，只是增加顏色數量就能讓顏色更鮮艷。橙色也能呈現發光的效果，因此橙色的使用與否會產生截然不同的氣氛。
想要增加光亮的時候，不要直接塗上白色或黃色，添加緩衝色就能做出更亮麗的效果。

黃色單一顏色　　　中間夾著橘色

加入橘光的情況

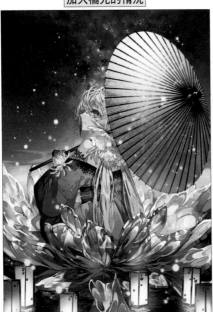

不畫橘光的情況

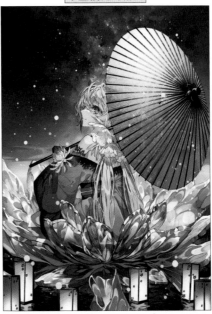

該不該畫背景？

去福岡旅行時拍的花朵照片

兼職時期自製的水彩材質

與朋友同遊東京時，從橋上拍攝的河川照片

▶ 一定要徒手繪製背景嗎？

以前曾經有人問我：「在背景中使用照片或3D素材算是偷工減料嗎？」就結論來說，我認為使用照片或3D素材都不是偷工減料的做法。因為不論使用照片還是3D素材，都必須擁有相關的技術、經驗及知識。如果不更改照片顏色就直接貼在插畫中，人物會因此浮出畫面，插畫就會給人一種「明顯貼著照片」的感覺。而且，如果打算使用自行拍攝的照片，就必須在平時處處留心，養成習慣拍下可能對作品有用的照片。授權可使用的照片，需要花時間及金錢進行購買，即使是免費素材也得確認使用範圍，做好各種事前準備才行。

更不用說，使用3D素材必須自己製作3D模型。雖然近年來市面上已有免費的軟體，但付費3D軟體還是比較能提供相應的品質，使用者需要製作技術、時間、知識與金錢，做好之後還得繪製作品的線稿、進行上色，這些都是必備的技術能力（順帶一提，我學生時代曾花一年學習製作3D素材，我感到非常挫折）。

無論是手繪、照片素材或3D素材都有它們各自的優點。不抱持某種畫法一定正確的想法，而是去思考自己想畫什麼風格的插畫，自己比較適合什麼樣的畫法，並且從中做出選擇，我認為這是很重要的觀念。

然而，大量使用照片或素材雖然會提升加工能力，但無法精進背景作畫能力也是不爭的事實。所以關於「該不該畫背景」的問題，接下來會分為興趣導向及工作導向加以說明。

▶ 一定要會畫背景嗎？（興趣篇）

拿起這本書的讀者當中，我想應該有很多人將來不打算從事繪圖工作，只是出於興趣想體驗繪畫的樂趣而已。但因為不會畫背景而苦惱的人應該也很多吧？我的觀點是：「既然只是興趣，那就算不會畫背景也沒關係，會畫背景當然也很好。」有些人可能會覺得「這樣根本沒有回答到問題」。那我想請問你，平常畫圖的頻率大概是多久一次？

舉例來說，有些人可能一個禮拜會在社群平台上傳一張插畫，有些人可能好幾個月畫一次，或者在心情好的時候畫畫。每個人對興趣投注的時間、金錢及熱情都不盡相同。所以就算不會畫背景也沒關係，想達到不輸專業人士的水準也沒有問題。

除了畫圖之外，唱歌也是我的興趣，但與其說我是想讓唱功進步的類型，不如說更偏向偶爾去KTV開心舒壓的類型。「就算是興趣也要努力精進！除了聲樂課程、注意音程，還要學習呼吸方法……」變成這樣根本不快樂，我相信自己一秒就能放棄唱歌的興趣。

我認為興趣是自己玩得開心最重要。所以就算沒有進步，偶爾畫畫圖也很開心，磨練技術並精進自己也很快樂，不管是哪一種做法都沒問題。也就是說，只想畫人物的人可以把時間花在人物上，用照片製作背景。相反地，想畫背景的人就去學習畫背景。當然，你也可以中途才開始學習背景的畫法。

正因為是興趣才能自在享受畫圖的樂趣，就算有不會畫的東西也沒關係。反過來說，想花多少時間鑽研也沒問題，這就是畫圖不以工作為目的的優點。

▶ 一定要會畫背景嗎？（工作篇）

在工作方面，我認為最少也要做到當客戶提出背景、動物或其他物件的需求時，有辦法接下工作的程度。因為畢竟是工作，基本上我們不能自己決定該畫什麼東西。不過，公司內部的插畫師和自由插畫師的情況有些不同，我會分開說明。

出門購物時看到好看的白雲，於是拍下天空

在插畫製作公司工作的插畫師，公司除了自己還有其他設計師，尤其是新進員工大多可以請教前輩並得到幫助；遇到自己不擅長的領域時，通常會有人幫忙掩護或擔下責任（如果能自己完成當然再好不過）。

我曾在社群遊戲的插畫製作公司任職，我當時的人物作畫功力達不到工作標準，也不擅長畫線稿。但相對地，我的上色和背景能力比較好，於是在公司裡擔任電腦繪圖師（グラフィッカー）。因為會畫背景的人比會畫人物的人來得少，所以我變受到重用的，這也成為了我的武器。

通常求職都會帶著自己的作品資料，如果作品有用到照片或3D素材，建議在上面標註說明，清楚表示自己有使用這類素材（比如原畫或線稿由他人繪製，自己負責上色的情況，明確註記自己負責的部分很重要）。提交作品集並錄取後，如果公司以為照片加工的背景是你自己畫的，可能因此導致入職後的評價變差。從企業的立場來看，他們也希望了解面試者具備什麼程度的技術能力。

接下來是自由插畫師的情況。

即使插畫師認為「自己只會畫人物」，還是會有許多客戶提出繪製「建築物」或「動物」的需求。公司內部的插畫師遇到這種情況時，可以把背景工作分配給擅長畫背景的人，但自由工作者卻沒有辦法這麼做。在沒有一定人氣與業績的前提下，直接承認自己「沒辦法畫背景或動物」，大多會因此陷入窘境。

當然，成為知名自由插畫師，原稿費用就會隨之增加，可以自掏腰包將背景外包給他人處理。但我們無法得知自己會不會成為這麼搶手的插畫師。

我認為現在是一個投注極致熱情，推廣自己喜歡的事物並展現個性的時代，至於會不會受到歡迎，還是會受到當下流行趨勢或時運的影響。那只要掌握最低限度的作畫能力，並將自己喜歡的事物發揮到極致不就沒問題了嗎？。

另一方面，只會畫背景卻不會畫人物的人完全不會有問題。因為會畫背景的人比會畫人物的人少很多，光是會畫背景就已經是重要人才了。繼續把背景的作畫技術鑽研到極致或許是不錯的選擇。

KTV包廂裡閃亮的牆壁

到橫濱旅行時從某家飯店拍攝的夜景

▶ 如何分辨哪些照片可以當作素材？

本書將花草的照片當作素材，在各種背景或物件中加以使用。這裡將說明照片素材的使用方法。
首先，為什麼花草圖案能在海洋中產生如此大的變化？答案是因為「剪影」。

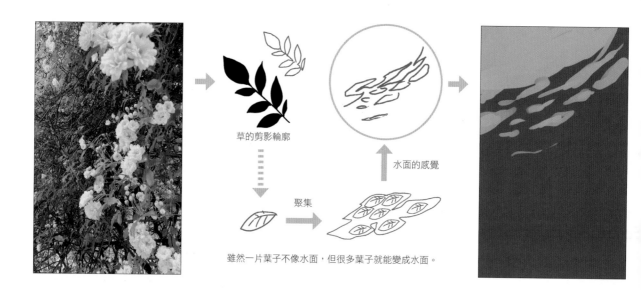

草的剪影輪廓

聚集

水面的感覺

雖然一片葉子不像水面，但很多葉子就能變成水面。

　　在上方插圖中，我簡單畫了草和海中場景，紅線是草的剪影輪廓，海洋則是去除水面陰影後的形狀。兩者都是橢圓形拉長變尖的形狀對吧？因為葉片的剪影可以變成海面的剪影，所以草才會變成海洋。此外，尋找可替代素材時也採取同樣的方式，只要找出「相似的剪影」就行了。

　　不使用照片作為素材時也可以採用同樣的做法。我用掃描器匯入以前畫的透明水彩手繪插畫，製作出這個素材。我將它當作素材使用。這個插圖很實用，可以用在任何東西上，我經常用它來繪製月亮。用圓形工具畫一個圓，加上漸層讓材質更好看，在上方使用實線疊印混合模式並合成這個水彩材質，不透明度降至22%，月亮的樣子馬上出來了。在上面加一些隕石坑，簡單又有模有樣的月亮就完成了。

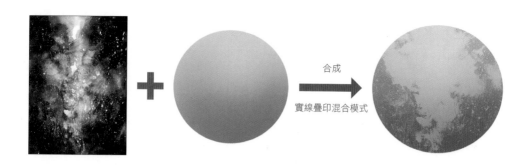

合成

實線疊印混合模式

「厚塗上色」與「有線稿水彩上色」，哪種比較好？

本書講解了「厚塗上色」與「有線稿水彩上色」兩種人物畫法，那實際上哪一種比較好呢？我想盡力針對這個問題進行說明。

把繪畫當興趣且未來不打算從事相關工作的人，請依個人喜好選擇厚塗或有線稿水彩上色。兩種畫法都各有吸引人的地方，這也跟自己的畫風或個性合不合的來有關。但是，希望從事繪畫工作的人，如果厚塗和有線稿水彩上色的技術達到相同水準，工作起來會更方便。我想針對這件事進行說明。

以下列出幾點原因，大致分為3點：

① 向客戶展示插畫清晰度與完整度
② 更方便修改
③ 應對各式媒體的能力

▶ ① 向客戶展示插畫清晰度與完整度

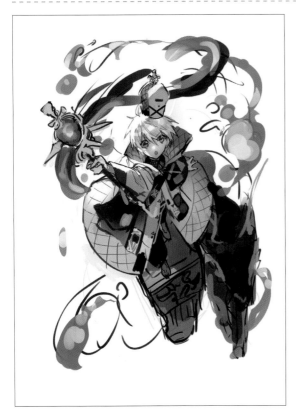

左圖草稿是我在CHAPTER2中提交給責任編輯的草稿。各位看到這張圖會怎麼想？

我想應該有人覺得「應該畫得更仔細」，也有人認為「以草稿來說這樣畫得差不多了」。

以我自己的感覺來說，這張草稿的精細度在社群遊戲業界通過的機率大約是5成（我沒在遊戲機業界工作過，因此以社群遊戲的工作經驗為依據）。

社群遊戲插畫對草稿的品質要求逐年提高，其中有許多公司要求草稿必須連細節都畫出來。

畢竟是工作，當然是由客戶委託的案件。從第三方的角度來看，在草稿階段看出插畫是什麼樣子或最終成品的呈現，比較能令人放心，而且還能減少降低修改的次數。

了解緣由後再次觀察這張草稿就會發現，雖然臉和頭髮周圍畫得比較精細，但第三方很難看出來魔杖的設計或怪物的樣貌，很多資訊只有繪者本人看得懂。

提出多張線條繪製的構圖草稿或角色圖，選出其中一個方案後，再繪製配色草稿，這是業界近期較長採取的流程。

這張草稿的繪製時間約為一小時半，如果想畫得更漂亮更仔細，我會希望多畫2個小時。提交3個品質相同的草稿方案，需要10小時半的時間。

提出多個方案時，運用線條大致畫出輪廓，並塗上一種顏色，透過線條將設計呈現出來，客戶會比較看得懂，與其比較一張張的厚塗草稿，這麼做更能縮短作畫時間。

我最近終於學會用線條畫圖了，因為以前只會厚塗法，連構圖草稿都只會以厚塗的方式製作，所以總是耗費很多時間（會畫有線稿插畫後，上色起來真的輕鬆不少……）。

此外，有時可能會遇到一定要畫線稿的工作內容，這種時候本來就不能採用厚塗法。擅長厚塗的人把有線稿水彩上色技術練到不輸厚塗法，工作會更加輕鬆。

只是畫興趣時可以按照自己喜歡的流程作畫，所以能夠產出高品質的作品，但這不表示在工作上被規定作畫順序，就會因此降低插畫的品質。

▶ ② 更方便修改

在工作上，經常會有其他人來修改自己的插畫。修改作業不僅限於插畫業界，任何人工作時應該都有過自己要負責修改，或是他人修改自己作品的經驗。

如果是合併成一張圖層的人物厚塗插畫，負責修改的人會怎麼想呢？恐怕大部分的人都會叫你「先做好圖層分類」吧！

圖層合併狀態

將線稿分開，區分各部位的圖層

有線稿插畫是這個樣子。
將每個部位仔細地分類，作業過程更輕鬆。

與其交出合併成一張圖層的插畫，不如提交有線稿的圖層，剪裁皮膚、頭髮、眼睛等部位並建立選擇範圍，以便修改方進行修正（順帶一提，我剛進公司工作時，因為不知道圖層的事而一直用厚塗上色，被訓斥了一番……）。

近年來公司發案給自由插畫師時，客戶已經比較少像以前那樣修改插畫了。既然委託了該名插畫師，那就表示客戶想善用插畫師的風格，以未經修改的插畫來吸引插畫師粉絲的注意。如果插畫師提交的插畫被客戶擅自修改，上面卻掛著自己的名字，心情肯定不好受，這樣的做法很難互相建立良好關係，所以現在不再像以往那樣修改插畫。

不過，2010年代是日本社群遊戲泡沫時期，遊戲業者為了製作更多遊戲而大量外包工作，公司會修改已完成的插畫並發布出去，因此經常發生交貨後的插畫被大幅修改，導致插畫師無法宣傳的情況。但現在如果需要修改插畫，負責人大多會事先聯絡插畫師。

跟客戶討論看看，還是有機會採用無線稿厚塗插畫（但人物、背景、特效還是要達到最低分類要求）。不過，有些公司會堅持要求有線稿插畫，所以會畫有線稿插畫的人還是比較有優勢。

▶ ③ 應對各式媒體的能力

　　所謂的「各式媒體」是指將插畫作為宣傳用途，或是製作成Live 2D、MV插畫等情況，在這時做好圖層分類，對使用插畫的人更有幫助。

　　我在本頁將CHAPTER2的線稿改為橘色，並且放在畫面的底層。

　　你覺得怎麼樣呢？是不是輕輕鬆鬆就變成有模有樣的設計了？

　　比方說，自行製作MV影片，或是利用已完成的插畫來製作宣傳書腰、海報、廣告等物品時，只要有線稿就能增加一樣素材，用途更多元。

　　我是一名插畫師，不太會接觸到設計或影片製作，但以前做同人誌時經常這麼想：「要是封面背面有線稿肯定很帥，在同人誌裡收錄線稿草圖或線稿說不定會更好看⋯⋯。」

　　而且需要加畫內容時也比較不費力。

　　除此之外，近期的遊戲、VTuber、MV也經常出現會動的插畫，也就是所謂的Live 2D。

　　Live 2D專用資料必須分得非常細，有線稿插畫可讓作業過程更輕鬆。

　　製作Live 2D專用資料時，看不見的各部位也都要畫出來才行，而且每個部位都必須畫到最終完成階段。喜歡厚塗法的人經常從上層整理插畫，使用調整圖層再合併圖層，從上層開始仔細上色，這種畫法很困難。

　　以CHAPTER2的插圖為例，將人物分為左圖幾個部位。Live2D需要將晃動的區塊分成不同圖層，而且連遮住的部分都必須大量繪製以免製作失敗。

　　這時連頭髮擋住的輪廓或眼睛、帽子遮住的頭髮等部分都得全部畫出來。不僅如此，為了做出飄逸的頭髮，瀏海、鬢角、呆毛、後方頭髮等部位都要非常仔細分類。

　　我畫圖屬於在上層不斷增加調整圖層的類型，將各部位分門別類的做法經常讓我畫不出滿意的插畫。

　　我原本只會用厚塗法上色，至今在插圖工作上吃了不少苦頭，如果能為想成為插畫師的人提供一些參考，那將是我的榮幸。

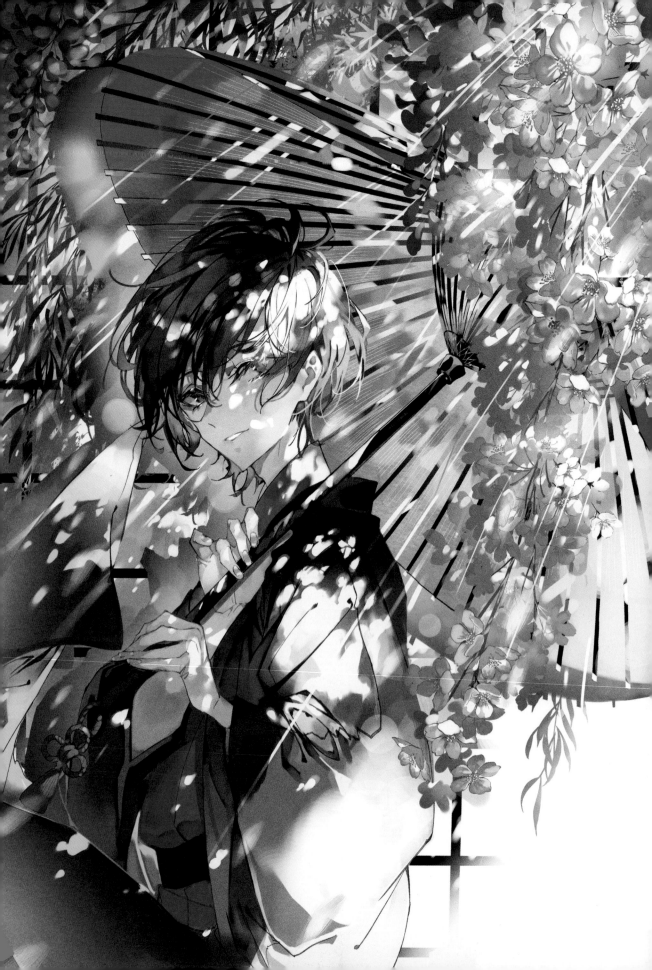

封面插畫的主題是「活用目前的所有顏色」，也就是一次使用7種顏色。

基本上我比較常繪製同色系的插畫，幾乎沒有畫過色彩繽紛的作品，經過種種猶豫後，最終決定加入四季的花草，繪製包含一切事物的插畫。

我出身於鄉下地方，上學途中就能沉浸在春夏秋冬的花草環境中，因此作畫時會一邊回憶上學時的景色。

藍色是含有綠色的顏色。在黃色中加藍色就會形成綠色，所以顏色很合。

紫色是藍紅混色，跟紅色或粉紅色很搭。此外，紫、橙、黃的漸層色是美麗晚霞的意象。

插畫真的使用了非常多種顏色，但其實藍色和紫色才是連結所有色彩的橋梁。

為什麼這兩種顏色是顏色的橋梁？因為藍色和紫色的應用範圍很廣。藍色不只跟紫色很搭，跟黃色或綠色也合得來。紫色適合搭配紅色或粉紅色。試著搭配後會發現，色相環的所有顏色都與藍色或紫色相鄰。

將這些顏色做成漸層色，在其中加入藍色與紫色作為緩衝，就能避免色調不協調，呈現出鮮豔的畫面。

樹葉縫隙下的陽光落在背景的屏風上，陽光畫成藍灰色，在各種原色中增加低調感；黃色的陽光打造夢幻的氛圍，表現出強光的感覺。

繪製油紙傘與人物陰影上的圓形光芒時，注意炫光的呈現並加入許多顏色；在所有顏色中添加緩衝色，就能運用配色規則來融合色彩。

舉例來說，傘的陰影裡有顏色最強烈的紅色原色，以及與紅色完全互補的水藍色。在藍色周邊塗上薄薄的紫色，就能避免顏色之間產生衝突感。

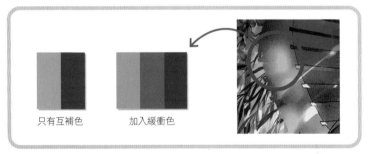

只有互補色　　　加入緩衝色

以藍色與紫色銜接色彩

以黃色銜接色彩

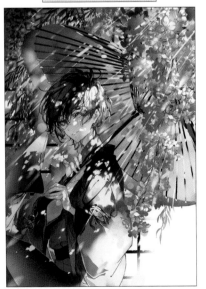

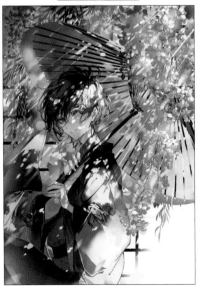

左圖是藍色和紫色以外的其他顏色，以及使用藍色和紫色連接色彩的示範。在黃色銜接色彩的範例圖中，由於黃色本身很明亮搶眼而導致整體畫面太亮，無法緩和視覺，也無法呈現色彩的統一性。

藍色和紫色可以製造沉靜感和清涼感，在插畫中形成緩和的空間，請參考看看這種畫法。

後記

感謝你將這本書讀到最後。

讀完覺得怎麼樣呢？說不定有人會想：「竟然可以用複製貼上！」「怎麼都是加工做法！」或是「用照片當素材真心機。」

其實，我以前也覺得手工繪圖比數位繪圖更重要，不會手繪就沒有意義了。不應該用複製貼上、調整圖層功能！用照片當素材太狡猾了！

結果因為我不懂的彈性思考，不採取加快速度的做法，導致陷入負面循環，不僅作畫張數沒變多，更無法繼續增加數量，幾乎沒有什麼進步……。

隨著工作量愈來愈大，我才意識到已經不是說這種話的時候了，工作根本做不完！有了危機感之後，不論是複製貼上、照片加工或調整圖層，我都大量使用。我會盡己所能、不拘泥於做法，嘗試摸索各種方法。後來畫圖的速度愈來愈快，變得能夠繪製多張插畫，插畫的進步幅度也比以前更大。而且最重要的是我更享受繪畫了。

比方說，只有調整圖層才做得到的效果，照片或材質才能呈現的帥氣感，這些功能都能在短時間內達到更好的效果。因為作畫速度加快了，現在可以在工作之餘繪製純興趣的圖，玩我喜歡的遊戲放鬆一下，還多了更多睡眠時間。

最近繪製背景時，能用照片替代或加工處理的部分，我就會直接使用。只把時間花在角色身上，以提高人物質感或繪畫能力（實際這麼做以後，我成功提高了人物插畫的品質）。

當然，我們都知道畫圖速度快並不代表一切。也有人堅持全部採取手工繪圖，並且畫出非常棒的插畫，我自己也有過因為「求快」反而無法提升品質的經驗。但正如我在內文裡提到的，每個人在繪畫中投入的時間與熱情不盡相同，再加上社群網站的普及化，我們輕易就能看到他人留下的評論及瀏覽數，覺得畫圖很痛苦的人隨之增加。

我想在這樣的緣由下，製作一本可以按照自己的步調與方式享受繪畫的技法書。希望你能在閱讀本書後更喜歡繪畫，產生想嘗試書中繪圖手法的想法，那將是再開心不過的事。

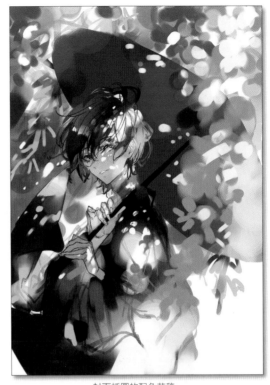

封面插圖的配色草稿。

最後，我要誠心向許多人致上感謝之意。感謝稱讚我「用色很棒」、製作「七色主題」優質內容技法書的企劃人員，提出許多建議並在各方面給予協助的負責人，還有給我機會出版技法書的編輯，以及購買這本繪圖技法書的所有人。

真的非常感謝各位！

村カルキ

作者 **村カルキ**

在社群遊戲插畫製作公司擔任電腦繪圖師三年後，轉職為自由插畫師。工作範圍包含輕小說、交換卡牌遊戲、社群遊戲等多元領域。代表作有輕小說『終焉ノ花嫁』（綾里けいし著／插畫）、『シャバの「普通」は難しい』（中村颯希著／插畫）、繪圖教學書『塗り事典BOYS』、遊戲「夢幻之星：伊多拉傳説」（部分角色繪製）、東京動漫學院專門學校（兼任講師）等。

工作人員

編輯	沖元友佳（ホビージャパン）
封面設計	フネダスズ
內文設計、排版設計	沖元洋平
排版設計協力	甲斐麻里恵　鈴木かおり

7色主題插畫 電繪上色技法
人物、花朵、天空、水、星星

作　　者	村カルキ
翻　　譯	林芷柔
發　　行	陳偉祥
出　　版	北星圖書事業股份有限公司
地　　址	234 新北市永和區中正路 462 號 B1
電　　話	886-2-29229000
傳　　真	886-2-29229041
網　　址	www.nsbooks.com.tw
E-MAIL	nsbook@nsbooks.com.tw
劃撥帳戶	北星文化事業有限公司
劃撥帳號	50042987
製版印刷	皇甫彩藝印刷股份有限公司
出版日	2023 年 05 月
ISBN	978-626-7062-45-6
定　　價	450 元

如有缺頁或裝訂錯誤，請寄回更換。

７色のテーマイラストで学ぶ 塗りテクニック：人物から花・空・水・星まで
©Karuki Mura / HOBBY JAPAN

國家圖書館出版品預行編目（CIP）資料

7色主題插畫 電繪上色技法：人物、花朵、天空、水、星星/村カルキ作；林芷柔翻譯. -- 新北市：北星圖書事業股份有限公司, 2023.05
160面；19.0x25.7公分
ISBN 978-626-7062-45-6(平裝)

1.CST: 電腦繪圖 2.CST: 插畫 3.CST: 繪畫技法

956.2　　　　　　　　　　　111017603

官方網站　　　臉書粉絲專頁　　　LINE 官方帳號